問題解決に効く
「行為のデザイン」
思考法

讓動作不**NG**，

才是好設計

從使用者觀點出發，
修正設計矛盾、改善產品缺陷，
有效解決問題的行為設計思考法

村田智明————著

陳柏瑤　譯

「行為設計」

著眼於人的行動，

尋找需要改善的部分，

以發掘更優質、更嶄新的形態，

是最新的設計管理方法。

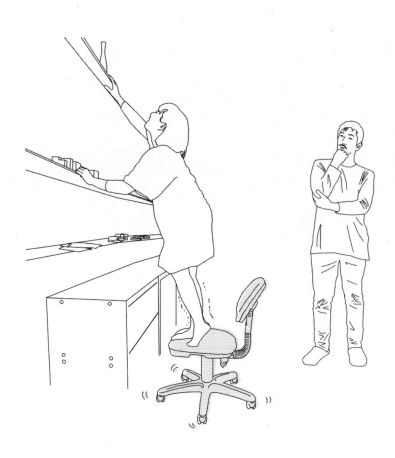

—

前言

提到設計，大家無不聯想到視覺上的美或色彩搭配。的確，在每個時代都有其流行的色彩或造形，所謂的設計師，一般人常以為是「一種擅於將流行元素導入外形的職業」。

然而，以為「只要擁有視覺美感或造形能力，就可以從事設計工作」，那可就大錯特錯了。

現在的設計，追求的不再僅是單純的視覺效果。產品設計涉及的領域包括與技術人員溝通協商、色彩或形狀可能引發的心理現象、與經營或社會價值相關的社會形象等，這些都跟設計相關，而且更須以廣泛的知識為基礎。所謂的設計，不再是設計師獨享的專業領域而已。

身處在這個不再受流行或資訊情報擺布，而逐漸回歸人類本來價值的時代，若無法廣集眾多且多樣的智慧，恐怕也難以解決問題。

換言之，除了受過塑形訓練的設計師，其他人也可能與設計息息相關。因此本書的架構與內容，針對對象不再局限於設計師，期待與開發相關的人也能理解設計的本質與開發手法。

所有的設計，若依據時間軸區分，必然經過三個過程：那就是企畫（planning）、視覺化（visualize）、廣宣（advertising）。

任何的產品或服務也具備此三個過程，首先擬定「什麼樣的使用者」，再來是「什麼樣的UI（Use Interface，使用者介面）與視覺效果」，最後是以「完成了這樣的產品，可以提供什麼過去所未有的體驗」來宣傳。

計畫階段若不是基於使用者的觀點，不僅不易使用，若再加上缺乏美感的視覺效果，產品的訴求終究會減分。而總算製作完成的產品，若少了廣宣，則可能無人聞問。

所以，設計是備齊此三個步驟而完成的作品，缺一不可。

一般人以為設計師所做的「定調視覺美感」，相當於第二階段的視覺化，狹義的設計指的也是這個步驟。這確實需要天生的美感或造形能力。不過現今所追求的設計，狹義的視覺化已無法達到設計領域的廣義要求。任何開發的過程，都必須涉及並意識到此三個要素的設計管理。

長久以來，設計相關書籍論述的都是追求美感的哲學或概念。但我嘗試以更清楚易懂的詞彙，讓不僅是設計師，甚至是所有人都得以掌握此三個要素，進而展開設計的思考，並從中衍生管理統籌的能力。

其中衍生的「行為設計」方法，也是本書的宗旨。

本書的目標有二：

❶ 介紹完全以使用者觀點出發的「行為設計」方法。

❷ 設計師以外的人，例如：商品開發相關的開發者、技術人員、業務人員等也可以從事設計管理工作。

僅重視設計師觀點的設計，已經不符合時代需求了。然而，只要進入「行為設計」階段，即能發掘出每個關係者內在經驗的課題或創意，同時也能體驗共同開發的方法。

■「行為設計」的發想

我提倡的「行為設計」著眼於人的行動，是試圖找到需要改善的部分，讓產品更好、更美的方法。並將「優質的設計」定義為：得以讓使用者的行為流暢進行的設計，也是設計的最終目標。

身為產品設計師，我專注的不僅是物品，還有物品所存在的環境或相關人物的行動。使用過程愈是自然，物品也愈能融入環境，並得以永續保存，而這也是「行為設計」的立基點。

之前在參加某企業的開發企畫時，我便察覺到「行為設計」的重要性。那是個已在市場上銷售的產品，為了優化而委託我們的設計團隊。

為了了解改善前的設計，我們立刻實地考察使用者使用的情況。結果發現，該產品使用前必須先依使用者的身體尺寸調整設定，然而使用者並未設定即開始使用了。

與該企業的產品負責人確認關於「必須個別設定」的事宜，得到的回應是：「已記載於使用說明書，所以並無大礙。」然而實際觀察時，販售現場既無說明書，也無人留意到設定的問題。設定不正確，產品自然難以發揮既有的功能。

當時我發現，若希望使用者正確使用產品的方法有二，一是製作更詳盡的說明書，並在明顯處提醒；另一個則是，依據使用者的行動或心理來改善產品。

長久以來，大家選擇的方法或許是改善說明書。但是，我決定試著大幅修改產品，不再只是為了「企業欲具備的功能」，而是從「使用者的行為」著手，即使無說明書在手，使用者也能自然而然正確地使用產品。

說明書看似體貼，其實一點也不然。因為使用者在實際操作前，必須先經由閱讀文字了解，耗費了使用者「目的行為」以外的時間。

我認為，把消費者一視同仁也是使用說明書的盲點。因此，身為設計師必須做的不是擴充說明書，而是依循必要的步驟，設計規畫可以從體驗導向理解的產品。

即使是已廣為人知、所有事物相互連結的 IoT（Internet of Things，物聯網）訊息，仍不及從經驗理解步驟或工作更為普遍。

重新檢視使用者的行為，才能打造出有別於其他同業的產品，且更具劃時代的結構功能。使用者習慣採取什麼行動？如何使用更加得心應手？這些都會徹底反映在形狀、機能或 UI 上。但如果依循過去，以「時尚摩登」、「符合業界常理」為優先，恐怕無法產出優化的產品。如今該產品已銷售十年以上，便利性與正確性深受大眾肯定，並成

為世界著名的經典之作。

「原來如此，只要循著使用者慣有的行為模式思考設計即可。」

當時所掌握的方法又再應用於其他解決方案，因而更確立了「行為設計」的概念。

之後，我於多間大學或企業進行講課或研習。

例如：我曾在多摩美術大學教授了四年「日常中的行為設計」課程，後來也陸續在長岡造形大學、神戶藝術工科大學、九州大學授課。現在則擔任京都造形藝術大學的教授，繼續研究工作。

在企業方面，我曾與數十家公司的開發企畫合作「行為設計」工作坊，讓產品得以從計畫提升到成功開發，甚至橫跨了醫療、工業技術、家電、文具或餐飲服務業等領域，應用範圍廣泛。

本書欲論述的是如何依步驟徹底思考、想像使用者慣有的行為，藉以具現更優質的設計。

■ 創造「前所未有」，需要的是想像力

比起觀察或分析，「行為設計」更重視的是人的想像力。

以蘋果的 iPhone 為例，與其說是觀察或調查分析使用者後衍生的產品，不如說是各領域的專家徹底鑽研人類的行動心理，最後誕生了嶄新形態的電話。其實在當時已有觸控式螢幕的技術，但「無按押的實體感」、「回饋的反應不熱絡」等，消費者仍普遍對操作感到不滿，所以當時蘋果公司採用此一技術果然引起譁然。而且實際使用後，反而相當順手，全無當初預設的缺點。同時，ＵＩ也可以直接回應「操作」需求，營造投入的氛圍。

想必當時即使針對手機使用者進行徹底調查，恐怕得到的答案也不會是「希望擁有像 iPhone 的行動裝置」。只能說這是熟知使用者心理、使用習慣、學習性後，再加上開發者發揮想像力的結晶。

隨著想像或發想，一切終於化為實體。我們開發者也一樣，在日常眾多體驗中，記憶、儲存物與人的關係，透過猶如紙上談兵般的想像，最後導出前所未有的創造，「這世上從未有過的產品」就此誕生。

■ 加速企業內部開發的工作坊

「行為設計」是一種可以創造、製造出前所未有產品的方法。因此，必須刻意營造發想的場合。為此，在開發企畫過程中可以舉辦多次的工作坊。

本書將詳細記載關於工作坊的步驟方法。工作坊除了是共同發想的場合，還具有其他重要的任務。

經歷過企畫開發的人都清楚，直到設計定案前，公司內部的調整其實是一波三折。即使技術與設計人員協議做出了抉擇，一旦業務、生產管理或者主管提出新的意見，就可能把一切打回原點，重新來過。就成本或工程而言，都極度不符合效率。

然而透過「行為設計」，即可降低諸如此類的問題發生。因為工作坊招募聚集了公司內部各種職別的同仁參加，藉以集結眾人的經驗與智慧，從技術企畫、設計、業務、生產、社長在內的主管等，所有利害關係者齊聚一堂發表各自的想法意見。

工作坊的目的是，共享從個別立場看待產品所得的資訊情報，以及掌握現狀。

第十三頁的圖2，顯示的是有效的方法原則。過去，各部門都是直線式地連結，有時進行到最後階段甚至可能再回到最初階段（圖1）。但是，在企畫階段即召開工作

圖1　計畫往後延宕的危險

開發階段

往後延

圖2　圓桌式（協力）的商品開發

坊，透過彼此會面、共同檢視問題點或需改善之處，整體參加人員得以共享、交流資訊情報，降低後續工程可能引發的紛擾。

舉例來說，業務要求的改善，就技術層面來說也許是困難的，但只要轉換某些條件即能付諸實踐；工作坊就是為了在設計定案前，讓彼此有機會充分溝通而設立。有助於降低成本或縮短工程，並且加速開發。

也就是說，「行為設計」工作坊是為了順利確認基礎設計而做的準備。

可以共享企畫、設計、生產的一連貫資訊情報，同時也共享從開發工程到生產供應鏈的模擬經驗，在如此的環境下，也更能因應快速生產或前述的ＩｏＴ等各種新形態的生產流程。

研究生產管理的工學博士中村昌弘先生，提倡將相同的生產流程排入生產系統模擬，並予以標準化。經檢證且可信度高的模擬，可以防範失敗於未然。

「行為設計」具備這樣的思考模式，同時在視覺設計上，藉由３Ｄ化設計、３Ｄ影印輸出或ＵＩ的認知模擬，可以大幅減少失敗。

■ 俯察所有的事物，改變生活態度

「行為設計」的訓練，可以協助變換不同觀點看待與自己相關的人、物、事。過程中會發現人的所有行為皆有其背後的理由，並且息息相關。舉例來說，不再專注於「如何設計出優雅的酒瓶」，而將思考轉換為「如何設計出必須優雅倒酒的酒瓶」，並從各種場景找尋有別於日常的嶄新觀點。焦點不僅只是物品，還能俯察物品、自己、環境相關的所有效用與影響。

宮本武藏在論述兵法的《五輪書》中，也提到俯瞰的重要性。

眼光要開闊長遠。觀不同於看，觀是遠而廣，看是近而狹，視遠如在眼前，視近如置身事外，兵法之專精也。

換言之，武藏擁有兩種眼光。一是專注細部的「看之眼」，另一個是掌握本質或狀況的「觀之眼」。藉以告誡人僅專注在劍峰等某一點時，無論光影、風吹、塵埃、甚至是從旁而來的刺客等，也都視而不見了。由此可知，武藏即使視近，仍能猶如俯察般綜觀整體。

「行為設計」也是同樣道理。不再僅是注視物，而是能俯察物的周遭、自己、環境

等所有的相互作用，並累積「觀察」的經驗。

我透過實踐「行為設計」，開拓了思考，感受到各種場景都存在著「足以引發美感的要素」。當然，每天的設計工作更加觸動了這些發現。

希望各位在閱讀本書後，也能擁有嶄新的發想、豐富的想像力，以及俯察的能力。

村田智明

讓動作不NG，才是好設計

行為設計加速開發力

第 1 章

不造成行為中斷的設計
才是最理想的設計

身為設計師，我目前所經手的工作內容與過去已大不相同，若是以前，設計的重點多在於產品的外觀。所謂的設計師，彷彿只是為了考量顏色搭配，並調整外觀以符合流線感。不過如今，設計師的工作不再局限於外觀，甚至牽涉到產品的概念或功能。

僅憑造形或顏色等外觀上的設計要素來左右產品銷售的時代，已宣告結束。消費者期待的設計不再僅是具流線感的外觀，產品本身須包含更基本的要素，乃至於足以表現出企業的主張。許多企業也察覺到這樣的現況，開始重新檢視開發的手段或方法。

我提倡的「行為設計」是既能因應如此嶄新需求，且更具效果的開發方法。

「行為設計」的目標對象不限於物品，「如何讓行為更加流暢且優雅」的設計，還須考量人、資訊情報、環境。因此，為了滿足使用者，首先著眼於使用者的動作與行為。如果使用過程會中斷，即說明使用者無法徹底理解使用方法，或是必須暫停而重新來過，等於產品出現「問題點」（bug）。

使用時感到不順手或不方便的產品，在這個上網即能搜尋到負評的時代，根本難以繼續流通。然而透過「行為設計」，在開發產品的階段，即能事先發覺、進而解決那些暫停使用者行為的「問題點」。

舉例來說，打開會議室等大型空間的電燈，通常得開開關關、費一番功夫才能搞定。因為壁面嵌著六個或八個按鍵，使用者明知那是天花板電燈的開關，卻不知哪個對應到哪個。有時想打開前方的燈，開啟的反而是後方的燈，或不小心關掉本該開啟的燈；相信大家都有過這樣失誤出糗的經驗。

此時使用者的行為是，反覆開燈關燈的失誤，或是一邊動作、一邊頻頻向在場的人道歉，這些都是不得體的儀態。

發生此狀況的原因在於，不易辨識。若以建築用語來說，天花板是「天花板面」，牆壁則是「立面」。以使用者的視線來思考「立面」上的電燈開關，等於是把「天花板

面」的資訊情報轉移九十度角，因而容易造成認知上的混亂。縱使開關上做了記號，由於提供資訊情報的角度方位改變了，還是不易辨識。

此時設計師所肩負的責任，不再是美觀的開關或按鍵的顏色，而是該如何呈現訊息，讓使用者的行為不至於中斷且更俐落、更從容，這就是「行為設計」。

如果電燈的開關不在垂直的壁面，而是接近水平的角度時，使用者就能快速聯想、對應到天花板。而若一定得設置在壁面時，窗邊與門口位置的電燈開關，可以輔以圖示或線框設計，讓使用者迅速對應電燈與開關的相互位置。

清楚、方便找到電燈位置的開關，讓使用者「開關燈」的行為更加順手流暢，就是「提供了好的設計」。

過去的設計著重在諸如「介面的美觀」、「按鍵的別緻」上。可是，我的著眼處則完全不同。

我們使用電腦時，其實並不會特別意識到滑鼠與鍵盤，僅專心注視螢幕。儘管仍在操作使用，一旦順手流暢，就會忽視其存在。除非輸入卻無反應時，行為被中止，才會意識到滑鼠或鍵盤的存在。為了復原，注意力轉移到鍵盤上，同時在嘗試、失敗、重新來過等過程中煎熬痛苦，並且浪費時間在那些與目的無關的事情上。

與電燈開關的例子一樣，不友善的設計會剝奪使用者的時間。最理想的產品是，足以導引使用者行動從容，同時不過分強調造形，又能兼具美感。

為了實踐開發理想的產品，設計師必須理解使用者為何養成那樣的習慣，又為了什麼而被迫暫停，事前檢證各種的「問題點理由」。檢核的過程是初階工程（初步設計）中不可或缺的。換言之，過去在進階工程才開始論及的設計開發流程，已經無法帶給使用者美好的使用經驗。

■ 缺乏依循時間軸進行探索的觀點

無論是停止或繼續動作，行為本身也必然伴隨著時間，甚至可以說：「行為即是時間」。

行為的下一步是目的，為達到目的，我們才講求種種手段方法。假設目的是「不忘記」，智慧手機就會有行事曆，或在記事本上手寫記錄的行為；無論何者，都是為了達到同樣的目的。當然，過程中使用者也曾感到挫折或迷惑，達成時也會感到喜悅。如果各方嘗試之後又必須回到原點，行為便不算流暢。再者，行為一旦暫停，對使

用者來說更是浪費時間。所以設計產品或介面時，必須考量到使用者的時間軸，並納入設計中。

我們購買物品時，多半僅能依據商品在架上的狀況判斷品質優劣。

想必大家都有過這樣的經驗，在商店看到漂亮的沙發，購買後放置家裡才發現不適合。那是由於在專業陳列、照明設計的空間裡，我們僅能從靜態畫面觀察產品。瞬間也許覺得美麗，然而來到實際生活卻往往難以協調搭配，無法發揮本身的價值；這就是僅能從靜態、瞬間捕捉訊息情報的結果。為避免此情況，不妨依照自己平常的行為使用產品，換言之，消費者也應具有模擬的想像力。

事實上，我們開發產品時也常陷入同樣的陷阱，偏重於靜態的造形美觀，在意商品陳列時的獨特性，以及擔心能否與其他公司的產品做出區隔。明明使用者使用產品時的反應更為重要，反而被推到其次。

任何產品都會隨著使用者的運作產生搬運到何處、打開什麼或關掉什麼等的場景，配合實際使用的場景，就會衍生相對的行為與時間。縱使靜止的形態是美的，若無視時間軸，依然會帶給人「不美的要素」。

「行為設計」必須思考到使用者的時間軸。一一確認為何使用者出現那樣的行為？

目的又為何？才能逐漸浮現產品應有的模樣。

特別是醫療器材等產品，更必須依時間軸構思設計。醫療器材的主要使用者不是醫生，而是護士。如今放眼世界皆是護士荒，大夜班出勤率攀升，徒增護士的負擔。在如此緊迫的工作環境，若加上一臺不順手的新機器，且不得不使用在眼前痛苦不堪的患者身上，究竟該如何是好？

說到底，「必須詳讀說明書再使用」其實是廠商的疏失。設計本來就必須徹底考量到護士的行為動線與目的，進而衍生出產品的形狀或介面，讓使用者可以憑直覺且正確地使用機器。

再者，許多的錯誤訊息顯示也不人性化，例如：出現「E03」，使用者必須拿出說明書翻找，終於發現「E03」＝「沒有裝入電池」。這樣的流程極無效率。以代號顯示錯誤訊息，而必須重讀使用說明書來解決，即是「問題點」。可說是工程師與設計師各司其職的結果，任何一方都未考慮到使用者遇到錯誤訊息時的手忙腳亂。企業究竟貼近使用者到何種程度，其實也是消費者檢視、選擇產品時的依據之一。

一旦機器暫停運作，即能從顯示螢幕了解原因，使用者的作業不至於驟然中斷，也能順利達到目的。然而這一切，必須透過工程師與設計師攜手合作，一同預設狀況，著

手系統功能的設計，直到成為產品。

依循這些案例，我認為過去僅著重視覺的「狹義設計」，無法達成身為設計師的任務。「行為設計」則更在乎使用者的行為，並以此做為重要的評估要素。

為解決「問題點」，在設計階段就必須以使用者的時間軸切入。產品不是僅放置在那裡而已，如何使用？為何使用？甚至必須思考到與其相關的所有連動與影響。

容易混淆使用者的按鍵或動作，也許變換形狀即能解決。某個功能，僅是改為象形圖（圖示），使用者就能更容易地清楚辨識。推展到極致就是，毫無問題點地讓人無意識地使用產品，行為得以無縫接軌（無段落感），換言之就是衍生出「行為連續不間斷的感覺」。

■ 極究是「道」，儀法蘊含在文化裡

依循時間軸進行的優美行為，其實信手拈來有諸多理想範本，例如：以「道」為宗的日本文化。

茶道，就是一連串嚴格規定的動作。它緊密結合舉止與目的，為了讓「最完美的舉

止」得以長久地透過任何人重現，於是昇華成了儀法。

茶會的目的在於貼心款待客人，並佐以美味的茶水，竭盡所能地感謝與會者的緣分、以及相遇的瞬間。因此，使用的道具或擺放的位置都有規定，也制定了拿取的方式或順序，並配合客人變化掛軸或插花，無論是舉止或準備等，一切都是貼心款待中的一部分。如此隨著時間不斷累積，終於形成一種美學。

花道、柔道、弓道、香道都有類似的儀法。彼此的共通點是，謹守禮儀之餘，以最簡單的行為成就目的。最初是迫於必要而衍生的行為，在漫長的傳承歲月中凝聚出美感，並昇華為儀法或道的境界。

至於專注在細微部分的眼界，以及俯瞰全局（包含自己在內）的另一種視野，又可與先前介紹的宮本武藏《五輪書》相通。在靜默中感受彼此的體貼與用心；在美感中閱讀不斷進行的動作；在時間裡描繪行為的軌跡。這一切孕育出極究的美，而「道」則是傳承這一切的容器。

從動作進化到儀法的所作所為，皆是文化。想像自己為長輩斟酒時，必定是雙手捧著酒瓶。這也意味著禪思想滲透進日常生活中，衍生出「為保持最基本的禮節」而使用雙手的文化。

除此之外，「應和」、「迎接與送別」等日本常見的禮節儀法，也帶有接納對方的意味。相對的，「面無表情」、「日本限定」、「手交叉胸前」等，則普遍表示不友善。

不過，這些都屬於「日本限定」。認定這些行為優美或不悅，都是日本獨有的現象，而美的基準會隨著文化或民族有所不同。

行為是人類活動的延續，形成模式，再衍生為獨特的文化。例如：在日本，彙集凝結而變成了「道」。在他國，各民族也傳承各自不同的行為，形成文化。

重新檢視這些文化，即是「行為設計」的原點。使用者習慣性的行為與文化，是表裡一體的。若考慮到文化或民族性，設計也必須講究是否符合當地使用者的美感意識。

這樣的關係裡，也蘊含了另一個極大的可能性，就是衍生出的「行為設計」一旦根植文化或生活，這個行為就可能昇華成為嶄新的文化。一如茶道的儀法，是從中世紀才開始，一直傳承至今。換言之，我們所思考設計的嶄新行為模式也可能從二十一世紀開始，延續到未來。究極的「行為設計」若是成功，影響所及的範圍甚至可以超越單純的外觀設計，直抵文化的領域。

■「行為設計」的思考過程

那麼，我們在執行「行為設計」時，又必須依據怎樣的順序思考呢？

「行為設計」的方法，在進入具體設計的階段前，首先應從人與物之間產生連接的介面切入。這個領域的關係又分為以下六種：

❶ 人與人　❷ 人與物　❸ 人與資訊情報

❹ 物與資訊情報　❺ 物與物　❻ 資訊情報與資訊情報

各自產生連接的部分則稱為介面。

介面的概念，源自英語「interface」，意味著「接合點、接觸面」。原本連接數位裝置的部分稱為介面，時至今日，含意更加豐富多元。存在於兩者之間，相互傳遞特定作用的即可稱為介面。

前述的六種關係組合（圖3），下方以其中的三種為例，解釋說明。

圖3　介面的概念圖

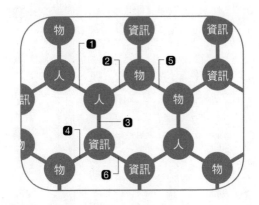

行為的對象

❶ 人與人　　　交談、接觸、眼神交流、肢體語言……

❷ 人與物　　　道具、方向盤、按鍵、帽子、衣服、住宅、食物……

❸ 人與資訊　　網路、播報、警報、訊息、螢幕、電視、廣播、音樂、
　　　　　　　報紙、雜誌、書籍……

❹ 物與資訊　　IoT、智慧屋、ITS、AI、居家保全、自動感應式雨刷與雨……

❺ 物與物　　　內容物與行李箱、組合配件、感應器與CPU與執行裝
　　　　　　　置、鋸子與樹木、雨與傘……

❻ 資訊與資訊　USB、iEEE、232C DIN、RFID、IR、光纖維、Bluetooth、
　　　　　　　Wifi……

❶ 人與人：透過眼、口、耳的溝通、身體傳遞的肢體語言、視線的交集。

❷ 人與物：手與把手、剪刀柄與紙。

❸ 人與資訊情報：觸控式螢幕的操作、顯示資訊的畫面、傳遞聲音的耳機。

以我們最熟悉且最常接觸的例子來說，就是電腦。

輸送指令給電腦，欲啟動某個功能時，我們會透過鍵盤、滑鼠或觸控式螢幕操作，告訴電腦我們的意圖。此時，鍵盤等裝置之於電腦就是介面，存在我們與電腦的CPU之間，隨著人為操作而具備傳遞指令的功能。

過去，為了傳遞指令，必須輸入一連串複雜的程式。如今電腦有了圖示與滑鼠，任何人都可以簡單下達指令。

這就是「透過介面的設計改善，可以更簡單操作的技術」。鍵盤的配置或滑鼠的形狀，也是依其目的而設計開發，且不斷進化、符合人體工學，成為全世界普及的工具。

只要按下鍵盤或滑鼠，即可輸出指令。更先進的是觸控式螢幕，再進化的則是完全不用手也可傳遞指令的聲控模式。人與物之間，傳遞意圖與指令的方法日新月異。

人與物之間傳達指令，理所當然必須無礙，追求的是流暢操作的設計。

圖4　行為的索引卡（概念圖）

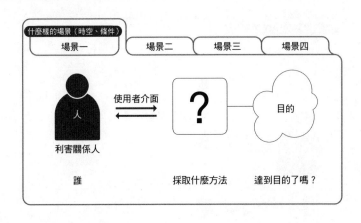

不過，回頭看看現代如此先進的裝置，人類彷彿被制約般遵從「設備的規定」。雖說便利，卻必須耗費時間在OS的設定、密碼的管理或登錄等。因此我深深覺得，人與物的關係應該要更近似於與自然共存的人類活動。我們接下來的方向只有一個，就是精細查核人類與自然共生的活動中，有哪些是構成妨礙的「問題點」。

產品周邊的「問題點」，也意味著人類活動的意義。察覺到日常生活中的「問題點」，重新修正不當的行為，能幫助我們回歸到原本「人與物」的關係。「行為設計」也是一種再現人類優美的行為。

生活中使用的各種產品皆有介面。以車子來說，即是方向盤、排檔桿或各種的按鍵。同

圖5　行為的索引卡

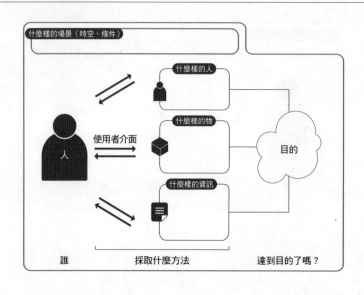

在圖中：
什麼樣的場景（時空、條件）
什麼樣的人
使用者介面
什麼樣的物
人
目的
什麼樣的資訊
誰　　　　採取什麼方法　　　　達到目的了嗎？

樣的，電視或空調的遙控器、微波爐的按鍵也是介面。即使是門，也有門把或手拉的部分，想要開或關時只要使用這個部分即能達到目的。無論何者，介面皆存在兩者之間，具視覺上的效果，也告訴使用者操控這個部分即能傳達使用的意圖或目的。

如果門的把手既小又難以旋轉，或是門上沒有任何可以輔助手拉、推動的部分，等於設計失敗。對使用者來說，難以清楚理解的介面即是產品最大的「問題點」。因為，一旦不知如何使用，就無法啟動行為。

任何的產品，使用者最初接觸的就是介面。因此必須善用人、物、訊

圖6　行為的索引卡（範例）

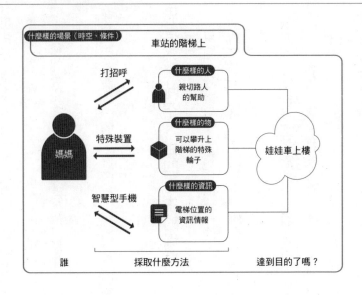

息的關係，思考使用者如何認知而開始使用，或是還想再次使用。因此，介面的檢討與探索，才是「行為設計」的起點。

接著，我試著以實際案例思考介面。

介面的模式化可參考圖5的索引卡。設定人與目的之後，即能發現存在兩者之間的方法，以決定介面。

以車站階梯的某個場景為例（圖6）。「媽媽推著娃娃車要上樓」是目的，目的欄即填入「娃娃車上樓」，對向的那一欄則填入「媽媽」，中間是空白欄，其中「人、物、資訊」又該是什麼？此時浮現的

所有想法都是手段方法，也分別與「媽媽」有關聯，而這個關聯性就是「介面」。

也許是「媽媽的手」，也許是「電梯」，當然也有可能是請求協助的「應用軟體」；各種的可能性都隱藏在這些空白欄裡。找出一個個的可能性，即能發展出產品的功能。

在「行為設計」的下個階段，我們會更詳細地檢證在此發想的這些手段方法。

■ 思考人、時空、目的衍生的場景

使用圖5的索引卡，製作出「目的」、「人」、「手段方法」的組合，從相互關係可能衍生的場景中找尋「問題點」。所謂的「問題點」，就是造成使用者被迫中斷行為的缺失。

假設你是某咖啡連鎖店的容器研發者（圖7）。那麼，目的設定為「喝熱咖啡」，人設定為「利用午休來買杯咖啡的女性」。此時要以什麼手段方法才能達成目的呢？

首先思考的是做為道具的杯子。空白欄填入「杯子」或畫上杯子，然後開始想像「利用午休來喝杯咖啡的女性」會循著怎樣的時間軸「喝熱咖啡」。

圖7　索引卡的活用案例（咖啡杯容器的研發）

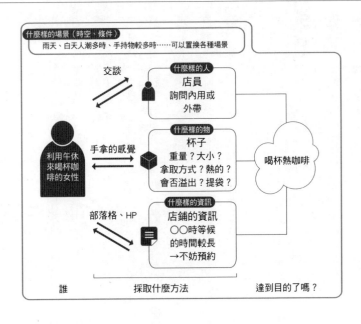

她走進店內，靠近櫃臺端詳菜單，從裡面選出熱咖啡，付了錢，然後在櫃臺旁等待咖啡。咖啡端來時，她會拿起容器移動。接著她可能還要爬樓梯，也許還拿著沉重的提袋。終於找到座位坐下，開始喝咖啡。這樣做儘管瑣碎，但必須循著時間軸一一檢視每個行為，以及設想可能發生的情況。

如果顧客無法端住熱咖啡，這樣的杯子就有了「問題點」。若是在店內飲用，馬克杯當然最好；若是帶走，紙製或塑膠製的材質較輕，方便手拿。以馬克杯來說，則必須有個不易導熱的把手。此外，

手持托盤在店內移動時，能否保持平穩也是必須考量的問題。底部容易滑動的馬克杯，放置在托盤上恐怕不穩，具止滑功能的杯子，是否較令人安心？

再者，外帶用的杯子也要有把手嗎？還是採直接手拿的不易導熱材質？可以先列出多種方案。手拿時易溢出，即為「問題點」，所以必須加蓋子等當作解決之策。如此細分並思考行為的流程。

起初是一張索引卡，但依循時間軸更仔細地想像，「人」的種種行為也一一浮上檯面，漸漸清楚看到解決「問題點」的手段方法。臨時想到的也可記錄在便條紙或筆記本上，都是日後重要的資訊。

在此案例中，「不易導熱且可外帶的容器」、「不易滑動的容器」、「移動時不易溢出的容器蓋子」等，都成為產品設計的線索，而這些觀察所得，就是「行為設計」的種子。

置換不同的人

同樣的目的，「人」變動了，手段方法也會不同。

舉例來說，用餐為目的時，以「日本人」為「人」，筷子就是較有效率的手段方

圖8　目的相同、「人」不同時，手段方法也不同的案例

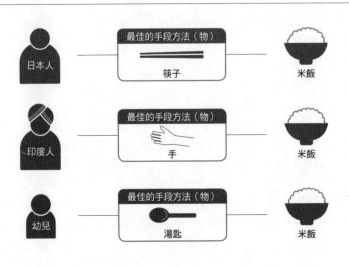

法。不過，置換為「印度人」的設定時，使用筷子就不是最流暢的行為。因應文化，以手用餐變成了手段方法。如果置換為「幼兒」，筷子也是困難的手段方法，反而小型的叉子或湯匙較適合（圖8）。

一張索引卡，隨著「人」的置換，又會出現新的狀況與「問題點」。先前「利用午休來喝杯咖啡的女性」的案例，若置換「人」的部分，又會出現什麼場景呢？

假設是「年長的男性」，即使是同樣的行為，遭遇的「問題點」也不盡相同。

比起年輕人，年長者的手恐怕較不靈巧，也不能拿重物。於是，「不重的馬克杯」即是線索。如果容器的蓋子不易打開，又會淪為新的「問題點」。身處高齡

化時代，針對高齡者可能發生的「問題點」尤應注意，並尋求嶄新的解決之策。

置換不同的時空

考量手段方法時，時間或空間的條件也是重要的因素。利用先前的索引卡，置換時間或空間，場景也會隨之改變。

假設「利用午休來喝杯熱咖啡的女性」設定為「外帶熱咖啡」，空間是「晴天」或「雨天」時，行為也會有所不同。晴天時，大體而言無特別的狀況，但若置換到「雨天」，就必須想像「利用午休來喝杯熱咖啡的女性」該如何「外帶熱咖啡」。她該如何打開傘？如果手上還有其他東西該怎麼辦？研擬各種情況，以防導致行動中斷的「問題點」發生。

若以別的產品為例，空間改變時又會出現哪些情況呢？

例如：那種舊式帶有拉繩的電燈（圖9）。白天出門時，只要隨手拉一下即可關掉電燈。不過入夜返家，屋內全黑，黑暗中摸索尋找電燈的拉繩，其實就是一種不美、不流暢的行為。白天不至於構成問題，然而時間條件轉換到「夜晚」，「問題點」就發生了。我們生活周遭，其實還有許多因時空改變而出現的「問題點」，值得深思尋找。

圖9　隨空間不同而改變的案例：
電燈的開關／白天（上）與夜晚（下）

行為設計加速開發力

置換不同的目的

同樣的人與空間，置換不同的「目的」，試著想像情境也能找尋到「問題點」。

以圖10來說，「女性」在「自己的房間」吃午餐，「目的」改變時，手段方法也會不同。例如：吃咖哩飯的手段方法是湯匙，吃義大利麵用叉子，裝盛於飯碗的米飯用筷子。不過，義大利麵若置換成日本特有的義大利湯麵，單是叉子恐怕無法舀湯汁，湯匙也須併用，為解決可能產生的「問題點」，即必須衍生義大利所沒有的習慣。如此一來，儘管是國外的飲食、文化或儀法，終將被使用者的民族性同化。世界文化的差異，也創造出令人玩味的衝突。

因此，「行為設計」是在思考形狀或配色之前，依循時間軸追尋行為的種種，並記錄下察覺到的細節。從使用者的一個個行為，找到最適合使用者的形狀或UI，這才是設計該採取的順序步驟。

不斷改變且想像人、時空、目的，是為了轉化觀點或發想，以便找出長久以來視而不見的部分。因此，這個索引卡片的步驟，可說是「行為設計」發想的起點。

習以為常而不知如何改善的自家公司產品或服務，也可以利用這個方法了解使用者

圖10 目的不同，手段方法也不同的案例：
　　　 因午餐而改變道具的索引卡

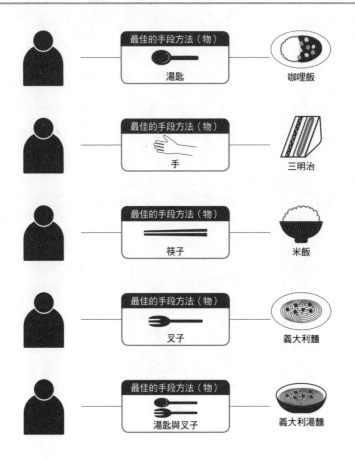

的行動，進而發現意想不到的「問題點」。解決「問題點」，擁有讓使用者行動更流暢且優美的造形，產品自然隨之升級。

■ 以社會多數者為基準

大家外出返家後，會如何處理身上的外套與褲子呢？想必是先脫外套，掛上衣架，然後再脫下褲子，準備掛上同一個衣架，但已掛上外套的衣架，其實不太容易再掛上褲子。

此時，就出現了行為的「問題點」。

原本希望「先掛上外套，再掛上褲子」，但一開始掛上外套，卻導致後面的行為中斷了。

解決之道有二，一是拿掉先前掛上的外套，然後掛上褲子。儘管目的達成，但動作重複，就稱不上流暢了。

另一個是先脫褲子，掛上衣架後再脫外套。如此一來行為不至於中斷，兩者都可以順利掛上衣架。但是，依此順序脫衣服的人占多數嗎？

圖11　多數派的行為並未反映在產品上的案例（衣架）

衣架常見的問題點

通常多數人會先掛上外套，結果，　　　也許先脫褲子，會讓掛衣服的動作
之後想掛上褲子時反而不順手。　　　　更順暢……

基於行為設計而開發的衣架之使用方式

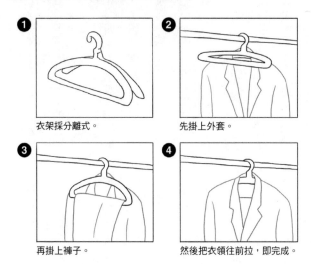

❶　衣架採分離式。　　　　　　　　❷　先掛上外套。

❸　再掛上褲子。　　　　　　　　　❹　然後把衣領往前拉，即完成。

想必多數的人還是先脫外套、再脫褲子。為了「掛上衣架」這個目的而必須改變以往行為的順序，仍稱不上是好的設計。

我常提到關於多數與少數的問題。既然先脫褲子的人是一百個中才約一個的少數派，那麼若不採取這樣少數派的行為，就無法靈活使用的衣架，等於是為少數人而設計。

但是，所謂的產品設計，終究是為了多數，必須基於世界上多數人習慣的順序。也因此，衣架應順著人類的行為而改變設計。如上頁圖11所示範的，取出衣架掛上外套，然後掛上褲子，外套的衣領再往前拉，這就是改良後的造形，才是因應多數派的設計。

「行為設計」的基礎，是依循人類的行為而設計。必須找出造成多數人中斷行為的的關鍵，並予以設計改良。

街頭常見有人發送免費的宣傳廣告面紙。在花粉紛飛的過敏季節，這些隨手可得的面紙的確彌足珍貴。那麼，大家擤完鼻涕後的面紙又會如何處理呢？若附近有垃圾桶，當然是直接丟掉，若沒有垃圾筒時，每個人也有各自的處理方式。有些人會暫時放在自己的提袋裡，或許還有人會隨手亂丟。不過，大多數的人恐怕不會再放進面紙塑膠套裡。

事實上，為了「擤完鼻涕不知該怎麼辦」的多數派，面紙的塑膠套有個貼心設計，就是多出一個夾層。

若仔細觀察，這個部分是兩層塑膠所構成，街頭發送的面紙常在這裡塞入廣告紙等，像個單側開口的口袋，可以暫時收納使用過的面紙。

我在演講關於設計的主題時，總會詢問聽眾如何處理使用過的面紙。截至目前為止，注意到且善用這個口袋的，一百人中約僅有兩、三人左右。

原本是塞入廣告紙的夾層，變身為收納使用過面紙的空間。就結論來說，雖然是因應多數派的設計，不過卻因為沒有告知使用者，終究不能實際派上用場，算是挺可惜的。

■「行為設計」不單是仰賴觀察

「觀察」（observation）這個詞彙逐漸普遍，也就是指「行動觀察」。在製造業界，尤其是留意到消費者行為模式的企業，幾乎都開始著眼於此一研究。

方法各式各樣，有的是邀請實驗對象使用商品，研究者則在旁默默觀察；有的是前

往購買商品的使用者家中，實際觀察使用情況。

然而，「行為設計」仍與這樣的觀察有別，不在於觀察方法，而是發想的方法，說到底，其實不該說是行動觀察，而是一種不觀察也無妨的方法，也可以說是「紙上談兵」。這樣的說法確實會給人負面的印象，但實際上是更積極的思考推演，或許說「紙上想像」會更貼近吧。藉由體驗與豐富的想像力，不須耗費時間進行行為觀察，也能描繪出「可能引發的狀況」。

「紙上想像」最適用於模擬客訴索賠者的觀點。

客訴索賠雖不是件愉快的事，但想像各種瑣碎的場景，衍生出宛如置身其中的各種感覺，正是豐富想像力的產物。隨著想像，也會挖掘出某些潛在的狀況。

看似毫無問題的案例，若從「下雨天時，被雨水弄溼的手，恐怕無法拿著這個」的層面思考，或是「兩個行李還可以使用，三個以上就無法使用」……如此思考找尋可能引發的「問題點」，也是一種訓練。

但要刻意想像品牌廠商擔保的使用環境以外的情況，或許有些太過分，不過，這其中恐怕就藏有使用者所遭遇的問題。

至於如何想像以獲得嶄新的觀點，是有訣竅的。

若依照平常的狀態，即使專注看著產品，終究無法萌生嶄新的觀點。畢竟是日復一日的工作，習以為常的結果，往往失去了新鮮感。因此，想像力也需要輔助的道具與氛圍。

先前所介紹的索引卡就是道具之一。簡單圖像化的「人」、「時空」、「目的」，可以幫助想像使用者的行為。「什麼都可以」的心態是無法衍生想法的，因此必須設定具體的利害關係者（Stakeholder），有助於想像狀況。使用索引卡可以鎖定條件，以提供想像的材料。利用索引卡，由大家研擬探討可能發生的「問題點」，就可以組成「行為設計」工作坊。

藉著多人共同探尋每個細微的行為，可從他人的發想或思考中，刺激衍生出更嶄新的想像。而設計師的工作，就是把想像落實。設計師必須有條件地過濾、篩選出自經驗與想像的結論，然後予以視覺化。視覺化的過程，可以幫助分享討論與應用。

然而所謂的想像，並不限於設計師，許多人都擁有這樣的能力。

舉例來說，改良超級市場的購物籃時，只要找出在超級市場購物的經驗即能展開想像。腦海中已經儲存了千百回的購物記憶，根本不需要觀察他人即能了解使用者的狀況。當接下這類的工作時，「這樣的條件下不會發生什麼情況」或「這樣的人會遇到什麼

困難」，即使不實際接觸當事者，也能想像得到。

畢竟任何人都具備經驗與想像的能力，只是過去的研發計畫中並無那樣的探尋機會。儘管目前的研發也納入調查或觀察，但從調查中終究難以發展出嶄新的方法，從iPhone的案例中即可發現。iPhone應該是善用「紙上想像」，再綜合各部門的創意，並努力共享公司內部的資訊情報。尤其是設計師或企畫等，凡是需要發想的工作者，擁有「紙上想像」的能力即等於擁有利器。

即使是過去不曾經驗過的，只要願意，人還是能夠透過想像獲得。

許多企業的工作坊，是由毫無經驗的男性想像孕婦的行為，或由體弱的女性想像相撲力士的行為，抑或是年近退休的中年男性想像女高中生的行為。

這些案例都是基於公司產品或服務對象，每天販售或經手該項產品，而累積的諸多資訊與知識，儘管對象與自身的屬性不同，也能充分發揮「紙上想像」。

一般的觀察僅能得到「A採取這樣的行為」之結論，但是運用想像，卻能獲得「A應該會採取這樣的行動吧」、「那又是基於什麼理由呢」等一連串的結果。經過半天或數個小時的觀察也難以發現的「問題點」，透過想像力卻能在短時間內找到。再經由眾人思考「問題點」的解決方法，即能創造出使用者期望的設計。

具體而言，依照解決方法所得的技術、ＵＩ的組裝、生產方法或行銷方式等，都可透過交換意見，進而設計出讓使用者得以實踐「連續不間斷的行為」或「未知體驗」的產品。

大多數人認為「紙上談兵」是不好的，終究必須面對現實，不過至少就「行為設計」而言，實際調查難以發現的，反而透過想像獲得更多。至於現實面的統計調查或觀察，在想像之後進行也無妨。

所以請盡情地想像，從想像中必能找到課題或「問題點」，然後再試著解決。

我將這一連串的想像或思考稱為「想像體驗」。

第
2
節

所謂的想像體驗
就是成為某個人

在索引卡寫上的「人」、「時空」、「目的」等條件，都是可以改變的狀態，然而我們卻無法一一實地進行觀察。不過，幸好我們有想像力，利用想像力重新檢視狀況，就是所謂的想像體驗。

舉例來說，若把行動對象設定為「年長者」，究竟會出現什麼問題，其實並不難想像。腦海立刻可以浮現身邊親友長輩的模樣，並想像「最近身體有哪些地方不舒服嗎？」「與年輕時比較起來，體力上又有什麼變化呢？」不過突然被要求想像時，難免會不知如何開始，但此時若能給予適切的情境或提示，想像力就會泉湧而出。

我協助企業舉辦過兩種類型的工作坊（workshop），一種是基於自己的職業、性別或年齡等獲得的經驗，另一種則是模擬完全不同的他人之體驗。前者可以幫助擴展部門間的資訊情報，後者則可以提升發想力、促進參加者間的交流溝通。這兩種工作坊可因應各自的需求，分別展開。

舉例來說，後者的模式可幫助經營餐飲店的企業思考服務的方向。

當時我們請參加工作坊的人員抽選使用者設定的索引卡，結果五十多歲的中年男子抽到了「OL」的索引卡，沒有駕照的女性抽到的是「卡車司機」。這都是意想不到、完全不同的身分，因此瞬間引起大騷動。而工作坊的目的，就是在此時此刻把自己轉換為那個人，然後思考服務的方向。

假設你是卡車司機，那麼會在什麼狀況下走進飲食店呢？進入店內也許會先拿溼紙巾擦臉，或是因口渴而大口喝水。

想像自己選中的人物角色，如果自己是這個人的話，會如何點菜、如何用餐……直到結帳，一個個細節仔細記錄下來，從中就能發現「這個部分能夠提供服務就好了」、「目前的服務似乎還不夠周延」等「問題點」。

以不同於自己的觀點重新檢視自家公司的產品或服務，才能察覺到平時自己未留意

到的關鍵。工作坊的用意就是製造「換個腦袋思考」的機會，試想不同的人是如何看待自家公司的服務。

想像體驗的另一項好處是，這些特定屬性的使用者可能架構出完美的產品或服務。只是悶頭想像，其實難以發展出具特色與優點的產品或服務。儘管希望吸引年輕消費者或女性客群，卻往往不知如何改善。

無所適從仍一味盲目設定或設計，最後導向的往往是難以引起共鳴的平淡成果。即使符合了所有使用者的產品或服務，對所有的使用者來說，卻也不過是平均值或以下。那些帶有獨特且強烈企圖心的產品或服務，對使用者來說才真正魅力深具。

以飲食店的案例來說，那些滿足所有使用者、達到平均值的店鋪，得到的評價往往是「不難吃，但也不特別美味」、「可吃也可不吃」。就算使用的是品質佳的食材，但疏忽了目標使用者的「行為設計」，仍難以獲得好的評價。

突破的方法就是想像體驗。

思考某個屬性的使用者，在店鋪裡有哪些舉動、希望得到什麼服務？可以列入想像資料庫的，即寫入「人」、「時空」、「目的」的索引卡，並依循時間軸思考使用者的行為。此時不妨想像成網路的搜尋畫面，或許更能拓展想像的空間。只要依循時間軸仔細

模擬、體驗人的行為，即能察覺到「若能提供這樣的服務，或許會更好」或是「原來客

人會採取這樣的行為」。

想像體驗熟練且習慣之後，即使沒有索引卡等道具，也能自然聯想各類型利害關係

者的行為。就我個人的實際經驗，某次在奈良東大寺禪修，那日二月堂正舉行著汲井水

供奉觀音的取水儀式，還有長達五個小時的達陀法會。期間我都靜默禪坐，在如此嚴肅

的氣氛中，我坐在禪座墊上，既沒有筆也沒有索引卡，當然也沒有筆電或資料，腦中卻

如萬馬奔騰，或許該說罪孽深重，我心裡竟還想著尚未解決的工作。

產品的素材、尺寸、陳列、動線、構造等，種種需要考慮的因素，我一一填入腦中

的索引卡空欄，思考各種方法，再逐一消除或增減，不斷反覆著。

待回神，五個小時竟猶如一瞬間，身後的人甚至對我說：「方才那麼長的時間，你

卻一動也不動，真是不可思議啊！」原來我竟如此聚精會神，完全投入想像體驗中。

當時所思索的設計，數月後真的變成產品，名為「METAPHYS HOUSE」※占地四

十坪左右的木造住宅，是運用日本自古以來的「漆喰」*技術的環保概念建築。轉化成

樣品屋後，可以做為消費者的訂購參考，讓住宅也能商品化。

經過這樣「投入」的經驗，我深感只要植入必要的資訊情報在腦中，隨時都能落實

想像或架構。問題是，與他人相關的事物中難免會有意料不到的事，在這個前提下，為了尋求改善，你願意做到何種程度的想像體驗？在持續想像的過程中，最後必能排除道具，憑想像就能達到足以視覺化（塑形）的設計。

工作坊旨在積極策動「投入」的機會；「行為設計」則是將這些步驟予以系統化。

■ 可以成為任何人

在想像體驗中，若被分派到與自己完全不同屬性的人物時，起初每個人都忍不住抱怨「辦不到」，不過，在想像力的引領下，不久大家都足以成為別人。

上段提到，一位五十多歲的中年男子選中了「女高中生」的設定，沒想到最後他連寫出的筆跡都像可愛的小女生。他還運用了女高中生的語氣說話，做出各種可愛的手勢、舉動，彷彿化身女高中生思考公司該提供什麼對應服務。這樣的態度，其實是非常重

* 漆喰（sikkui）是指在天花板、牆壁塗上灰泥，充滿手感的表現方式，不僅是一種建築技法，更是藝術作品。

要的。

一個工作坊，一定要兩人以上發想同一角色的設定，才能完成想像體驗。一如前例，那位中年男子與另一位人員都設定為「女高中生」，兩人共同思考關於飲食店的服務。隨著他們的想像體驗，得到諸如「希望分量可以再少一些」、「希望是一口可以吃下的大小」等觀點，算是站在女性顧客的立場探尋服務的本質。

有時，會出現兩個大叔是「情侶」的設定，一邊打情罵俏一邊構思服務或企畫，有時是年輕女性被安排成為「銀髮族」等，工作坊的設定往往是預料之外，但只要進入狀況，任何人都可以展開想像。

曾有人評論我的工作坊「絕不無聊」，並不是因為戰戰兢兢，而是參加者也能樂在其中。以不同觀點思考的經驗的確非常有趣，每回參加者總表示願意再參加。想必那樣的氣氛也促進了良好的交流溝通，連帶引導發想，形成良性的循環。

企業所執行的工作坊，由於是為了開發產品或服務，多半會邀請相關的利害關係者參加。不僅是設計師或技術員等一直以來的「開發」相關人員，公司主管、業務、企畫、生產、販售等，盡可能召集不同立場的人員一同挑戰任務，甚至部分企業就連社長也會親自參與。

而針對地方振興召開的工作坊中，則混雜著精通當地背景的知識分子、詳知該地歷史者或熟悉傳統文化、觀光、工藝、產業等的人士，以及具傳播力的當地媒體、設計師、公務員或工商會員等，也是想像體驗中不可缺少的人才。透過這些人員參與，共同找尋阻礙地方振興的「問題點」，以及堪稱優勢的「價值」。

「行為設計」的工作坊，具有兩個任務。

一是，不同立場的人可以透過同一產品或服務，從不同觀點提出或想像問題。僅是設計師的想像，不足以成為好的產品。就業務的觀點，認為這樣才能暢銷；可是就技術人員的觀點，卻覺得放入這樣的功能根本不符合物理學，到頭來只是各說各話。而工作坊的目的是營造出一個場合，讓來自不同立場的意見得以匯聚一堂。

另一個任務是，讓不太交流的各職員工得以相互溝通，建立可以隨時表達意見、溝通無礙的企業文化。並且透過人物設定，發展出想像體驗。

先前提到抽中「銀髮族」的年輕女性，和同樣選到「銀髮族」的社長一起嘗試想像體驗。在工作坊中，不論任何職位都是平等的，不會因為是社長的意見就獲得採納，也不會因為是部長而不敢提出異議。儘管年輕女性與社長的立場對立，仍能透過想像體驗

揣摩銀髮族的立場，並且坦率地交換意見。

即使新進職員也能以營業高手之姿發表意見，或像個專業技術人員說出實情。如此毫無顧忌地表達意見，也是想像體驗中的一環。在可以自由發言的氣氛中，每個參加者的想像力也隨之更加豐富。

不過設定若是「小孩」的情況時，不妨加上說明，引領參加者憶起孩提時的心情。

二〇〇七年設立的NPO法人孩童設計協議會上，我參與了「孩童OS研究會」。所謂的OS，原是指統籌電腦作業系統的基本軟體。我們一直以成人OS採取行動，為了回歸到孩童的觀點，有必要安裝上「孩童OS」再進行商品企畫。基於「以成人OS製作孩童的玩具」是否是個錯誤，而衍生出這樣的研究課題。

為了回歸孩童OS，我們學習像個孩子的二十一個基本模式，並利用索引卡解釋說明，大家漸漸回憶起幼時或過去，終於可以把大人OS置換為孩童OS。現場有些人變得胡鬧，甚至開始亂塗鴉，果然充滿了孩子氣的氛圍。

「暫時變成某個人」也許需要的是半玩笑、半認真的態度，想要想像力湧現，就不能缺少有趣的心情。因為有趣，開發產品時往往可以察覺或視覺化使用者的心理與「問題點」。

圖12　記憶的構造（類型一）

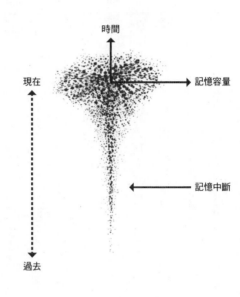

時間

現在

記憶容量

記憶中斷

過去

■ 為想像做儲蓄

在本章節中，我想略談關於想像體驗所需的「儲蓄＝記憶」。

「想像」事關大腦裡的記憶。若要以圖像表現記憶的存在形式，我想記憶就像是圖12的漏斗一般。換言之，記憶猶如形成人格的漏斗。

往上是現在，而往下則是過去的記憶。如果以直徑來表現記憶的容量，愈往外側，關心程度或關聯性就愈薄弱，記憶也愈淡。最邊緣處恐怕是近似無意識吧。

愈往內，訊息的密度愈高，中心軸則宛如這個人的根幹。中心軸周圍

的記憶，密度高且隨時留意著、思考著、不易忘記。「贏得比賽」、「被甩了」、「東西被偷了」這類對自己來說重大的事件會存在軸心，即使隨著時間流逝也不至淡忘，留存著變成印記般的記憶，以上就是我所認為的記憶結構。

相同主題的訊息，即使時空背景有差異，仍彼此連結。舉例來說，「最近去沖繩看海」被記憶在漏斗的上方，「三年前去新潟看海」則記憶在較下面，然而「海」的標籤卻讓彼此產生關聯，在時間列上是從上往下不斷累積記憶，附加的標籤與時間無關。

日常生活中，是否偶爾出現記憶重疊而糊塗的狀況呢？例如：「與男朋友去吃了義大利料理」是事實，但因為與許多人去吃過義大利料理，所以最後根本不記得跟誰去過。「義大利料理」的標籤來到軸心，可以置換的「人物」反而記不住了。

當然也有可能是出現「男朋友」這個標籤，再連結到「沖繩的海」或「義大利料理」這些訊息。然而，對這個人來說，若餐廳或料理等的印象，也就是「義大利料理」的標籤在記憶中較強烈時，「男朋友」也許就無法憶起。

就算分門別類，隨著印象的強弱，憶起的方式依然會有所不同。

資訊情報從外界進入腦中時，許多的標籤會產生反應。尤其被認為與此訊息相關的標籤會自動釋出，然後從這個標籤的連結，再衍生出解決辦法，這就是「人腦思考事

物」的方式。

如果標籤量少，一旦訊息進入，也難以有所反應。標籤愈多，「關聯」的軸心愈多，反應量也隨之增加，新的想法與過去的記憶產生連結，就更容易衍生解決辦法。

想像體驗則是從毫無資訊情報的地方開始埋首思考。

舉例來說，人物設定為「相撲力士」。曾有相撲經驗的人，或許可以利用記憶中的第一手資料。但是從未有過經驗的人，則必須從電視或雜誌等獲得的相撲力士第二手資料中憑空想像。

設定是「法國人」時，若去過法國，則可以從親身見聞的資訊情報中獲得想像。若是「亞美尼亞人」，在亞美尼亞有朋友或曾去過那個國家，即能輕易想像，否則，憑空想像並不是件容易的事。

從持有的資訊情報開始想像，然後把自己置入模擬的空間，就是想像體驗。也就是說，記憶標籤愈多的人，愈有利於想像體驗。因此，為了豐富想像體驗，平時就該增加記憶的標籤量。

如先前描述的，記憶像個漏斗，依圖12所示，一般人多屬於類型一，現在的記憶是最多的，所以現在的漏斗直徑較粗也較大。

圖13 生活方式與記憶的關係

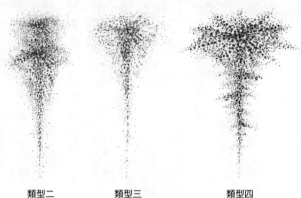

類型二　　　　類型三　　　　　類型四

圖13的類型二，比起現在，反而是中間部分較粗，這樣的人重視的是過去的體驗，覺得那時的自己狀況最佳而頻頻回顧，因而形成回想型的記憶結構。

類型三的漏斗，整體都呈纖細狀態。顯示每日反覆著同樣的事物，幾乎未曾挑戰嘗試全新的經驗。不接觸陌生事物，即使與人交談也難以拓展話題，這樣的人不僅現在不夠寬闊，還可能逐漸縮小。

類型四，算是善於想像體驗的人。現在的記憶很多，過去也算密集。就像層層疊疊的雲，各時期有各自強烈的記憶，所以漏斗保持一貫的厚度。例如：學生時代參加過駕駛帆船的訓練，或是曾在麵包店打過工，或是曾在馬場騎過馬。記憶中保存著種種強烈的回憶。

這樣的人一旦資訊情報進入腦中，過去累積儲蓄的各種標籤即能轉換為想像體驗，因而事業大獲成功。即使失敗了，還能化為經驗，最後還是導向成功。設計的過程需要事先獲得解決辦法，此時若能運用過去儲蓄的記憶標籤組合資訊情報，並透過想像，即能做出更確切的判斷。

對於有駕駛帆船經驗的人來說，關於「海」的標籤，必然是從經驗獲得的資訊情報。風平浪靜的海也好，颱風前夕的海也好，他還知道「湘南的海」與「白濱的海」有何不同。

擁有這些記憶，也可以連結到「海」以外的各種資訊情報。假設「白濱的海」的記憶連結到「從東京去和歌山」或「那時吃了名產」，有「和歌山」標籤的記憶也會鮮明起來。漏斗各處積蓄的記憶，都是有助於想像的經驗。

記憶的漏斗從過去到現在皆保持厚且密集的狀態，更有利於想像體驗，然而人類不可能從過去到現在都維持著同樣的記憶。那麼，該如何強化記憶的漏斗呢？

我認為有三個方法。

一是打造一個某處特別厚實、感覺不太平均的漏斗，也就是類型四。

即使時間短暫，但透過密集且特殊的經驗獲得的資訊情報更有助於想像。經驗愈

多，也愈容易想像、預測未來，減少失敗。嶄新領域的經驗或挑戰難得的事物，都能提升資訊情報的價值。

二是即使不深入也無妨，大量地積蓄知識。

尤其是設計領域，又細分為服裝設計、平面設計、資訊、環境、產品等不同專業，然而能納入不同專業概念，有意識地消弭界線的人，更能掌握、想像人的行為或心理。

為自己製造機會，更有意識地接觸不同領域，眼界也會愈來愈寬廣。設計工作者也應該試著了解販售、經營貿易或法律等知識。在工作上偏向需要長時間理性思考的人，則不妨試著多接觸視覺感官的世界，必能喚起全新的感受。即使難以深度理解也無妨，單單明白某個領域具有哪些要素，就能喚起發想力。

三是積極接近大自然。記憶大自然的體驗，能更加理解舒服的感受，或是以更多層次的心情看待生活在大自然中貌似多餘的行為。

舉例來說，蜻蜓的步道或緩慢注茶的動作，其中耗費的時間在你看來是多餘的嗎？手機鈴聲裡的電子音樂聽來刺耳，那麼河流的潺潺水聲是否能讓你感覺平靜？比起冷氣機送風，你更喜歡的是從窗戶吹進來的自然風嗎？

涼風徐徐的樹蔭底下或脫下鞋子漫步沙灘等，以觸覺感受大自然，生理上自然喚起

舒服的感受。其實人的心底深處都存在著「自然」，卻從不曾把它運用在人與產品的關係上，實在是相當可惜。堪稱是人類行為緣起的「感受」，是設計上不可或缺的觀點。

適切地運用，即能造就嶄新的產品或服務，然而人終究必須回到自然中去體驗，因其中存在著必須記憶才能學習到的要素。

孩子們遇到水窪，總迫不及待脫下鞋子，想要赤腳碰觸水；有洞就想鑽，看到高處就想爬。他們盼望體驗那些大人碰也不想碰、試也不想試的事物。

這些體驗有助通往發想、想像力或設計的道路，同時也是豐富人生的重要儲蓄。可是，近來許多父母以「骯髒」或「危險」的理由制止孩子嘗試，孩子因而失去學習的機會，甚至恐怕影響到未來。

記憶的漏斗一旦變窄，不僅想像體驗，就連解決問題或發想的能力也隨之窄化。為了防止這種情況，唯有真實、親身的體驗，將五感與情緒透過身體釋放開展，才能把各種的資訊情報儲存在記憶的漏斗裡。

有意識地增加經驗與記憶，腦部也會逐漸予以標記與分類。如此累積下來便成為協助想像體驗的最大資產。

■ 挑戰雙主修

如前述，記憶的漏斗愈粗愈寬，並盡可能增加高密度的部分，更有助想像體驗。

如何擁有複數的特殊性高密度，雙主修是方法之一。

所謂的雙主修，是指取得兩個專攻的學位。國外的大學皆設有雙主修的選項，例如：設計相關學系的學生，也可以專攻法學或醫學。設計並非與法律毫無關係。近年主張智慧財產權或著作權，若兩者皆精通，自然有別於一般的設計師。

熟悉醫療領域的設計師，也能將所學運用在醫療器材的設計上，或是成為只熟悉醫療者或只熟悉設計者的溝通橋梁。

過去在課堂中，若丟出一個問題，五十個學生中約有五個學生會出現同樣的答案，也就是說十個人中就有一個相同的答案，或是相同的設計。這也證明，原本希望在競爭激烈的環境中拔得頭籌，然而由於專攻的是近似的專業，最後大家竟變成行為相似的集合體。畢竟都抱持著同樣的目的住在學校附近，在同樣的環境、吃著學校提供的同樣餐食、完成同樣的習題，所以也走向同樣的答案。

創造嶄新的事物時，最重要的是個人的經驗與發想創意。但卻無法避免有些人會出

現同樣的創意發想，對未來期待從事創意設計工作的學生來說，簡直是大忌。

大學時學的是設計，畢業後成為設計的專家，彷彿理所當然，但我建議再多增加一項不同領域的專業。因學習料理而成為廚師也無妨；因健身而成為拳擊手也無妨，然而若能與設計相輔相成，則可以為自己增加另一項專業領域的工作。

假設產品是鍋子時，一般都傾向委託著名的設計師或著名的廚師。然而，設計精美的鍋子可能根本不適合烹調料理；或是十分實用卻缺乏美感，彷彿只能二選一。若是兼具兩方面專業的設計師，想必就能設計出既具美感又富功能性的鍋具。

我在大學時主修物理，就職時選擇了設計的工作。當時許多人認為設計師必然是出自美術系或專門的職業學校，因此我常被視為異類。

不過，因為學物理學而獲得材質方面的知識，還有理性洞察事物的態度，反而為我的設計工作帶來助益。針對製造流程，也能提出專業的意見。

尤其是企業內部，愈是需要技術性的產品，一般設計師的出路就愈窄，同時也經常出現技術人員與設計人員對立的案例。此時若能邏輯性地說明，讓技術人員懂得使用者的心理或背景，即能化解對立的狀態。因為此時的溝通不在於感覺，需要的是透過物理、邏輯觀點重新組合、傳遞語言。

我曾自認是物理系的逃兵，如今卻因過去另類的經驗，找到身為設計師的獨特性。

■ 究竟透過誰的視角進行觀察？

先前已提過，置換「人」、「時空」、「目的」並以想像描繪情況，即是所謂的想像體驗。尤其「人」改變時，手段方法或「問題點」也截然不同。

在企業所主導的工作坊裡，更須留意人物的設定。

舉例來說，關於娃娃車的改良，使用者的設定從來不會出現「相撲力士」，為什麼呢？因為在產品的使用者方面，「相撲力士」屬於非常少數的族群。我們必須思考，誰是最可能推娃娃車的人，可能是「爸爸」、「媽媽」、「爺爺」、「奶奶」等；請保持隨時從多數派切入的觀點。

隨興地設定人物，並不是好事。少數派的人物設定，不僅背離了產品以多數人為主的原則，也剝奪了工作坊或彼此討論的時間。

索引卡的人物設定，必須從「與使用這項產品有關係的人」的觀點思考，不限於使用者，所有的相關者，也就是利害關係人皆包含其中。例如：開發的技術者、完成產品

076

運送的物流業者、販售店鋪的店員等，都是與產品息息相關的人。

若僅是選擇使用者做為人物設定，就算完成了使用者方便使用的產品，但產品送到使用者手上之前，仍存在著連動的時間與作業，因此必須考量到所有動員的人。不論產品多麼吸引人，如果形狀不利店鋪陳列，或是使用了不易找到商品名的箱子，都會造成上架陳列或配送的困難，於是也衍生出妨礙行為的「問題點」。

除了透過從上游到下游的時間軸想像，發現必要的利害關係人外，每個場景也必然關係到其他人，從這樣的觀點切入也較容易發現。

像是使用者到店內消費的場景，消費者必然會與銷售店員互動。若是站在店員的立場，則又有店員對廠商的行銷要求、店員與物流業者等之間的各種互動。

培養可以隨時從任何一方立場切入的能力，即是能就各種場景想像「對方」的立場。發想的瞬間爆發力也有助於「行為設計」。

■ 從想像體驗中發現「問題點」與「價值」

透過想像體驗，依循時間軸想像使用者會採取什麼行為，即能發現存在著何種介

面。同時找到「不易使用」、「不易弄懂」的心理關鍵，或是中斷行為的「問題點」。

之前我們的重點放在「問題點」上，然而想像體驗也能發現「使用愉快」、「使用方便」的優點，也就是「價值」所在。

設計在於解決「問題點」，並進而衍生「價值」。

在這裡，我們就略提些關於「價值」的例子。

這本書採四六版 *，是出版業界常見的尺寸大小，同時也是書店容易上架的開本。

如果為了顯出不同，而採用較長、較寬的開本，也許就會造成書店或物流業者的不便。此外，四六版的開本也比較能擺放在同樣尺寸的暢銷書旁，就這個觀點來說，採取四六版對本書來說就是一種「價值」。

此時，在不變動有利條件的「價值」下進行裝幀等，即是設計的過程。

若以索引卡來說，就是在「人」的欄位填入「書店店員」、「物流業者」、「目的」設定為「販售這本書給讀者」、「運送這本書到書店」，然後配合設定的場景，依循時間軸探索行為，想像體驗的結果會發現，對本書來說，四六版的開本即是所謂的「價值」。

這不是我一個人的想像體驗，而是製作本書的專業編輯共同思索得到的「價值」。

工作坊的效用也是一樣，以不同的立場觀察「書」這個產品，然後得到這樣的意見。

在企業的工作坊中，不但能從業務的立場談論銷售創意，技術人員也能提出具體方案，彼此進行深度探討。索引卡除了幫助找到「問題點」，其實也是衍生各種察覺的契機。

■ 構想具體成形前還有許多事可做

已經來到這本「設計」書的第一章結尾，我卻還沒一語道破與顏色或形狀相關的設計定義。也只有這樣，大家才能無限想像在進行視覺設計之前的種種過程。

經由「行為設計」，產品或服務得以刪減多餘的部分，呈現最簡單自然的狀態。

因為從各種立場仔細地檢核使用者行為的過程中，我們可以找到產品真正需要的是什麼，那些僅為了吸引使用者注意的贅飾都是多餘。

既然是以行為做為目的考量的產品或服務，簡單樸實的造形也能獲得使用者的青

* 此為日文版的尺寸，繁體中文版則是採用臺灣市場較常見的菊版。

睞。有諸多案例可以證明。

活躍於十九世紀的德國與奧地利家具設計師，邁克爾‧索涅特（Michael Thonet），他所設計的椅子「No.14」至今仍受全球愛戴，且珍惜使用。不追隨流行的簡潔設計，兼具了「好坐」、「易做」等優點，是深具魅力的產品。這張椅子在運送方法及接合技術上也具備巧思，且積極採用天然材質以及顧慮溫室效應而做出「碳補償（Carbon offset）」，可說富有社會價值。

提到椅子，荷蘭建築師赫里特‧托馬斯‧里特費爾德（Gerrit Thomas Rietveld）也非常著名，與邁克爾‧索涅特相較，他的特色是運用直線、直角的設計，同樣屬於簡潔耐看的產品。

只要說到椅子的歷史，必然會出現上述兩位大師的作品，他們雖已亡故，產品卻永遠留存。

檢核使用者的行為，有時也會出現根本不需要該產品的結果。然而，這也是「行為設計」的一種形式。

德國柏林的超市「Oniginal Unverpackt」。聽到店名「天然無包裝」，許多人也許已經知道是怎麼回事了。從食材到洗髮精都採秤重販售，客人必須自行帶容器來購買，徹

底做到「無包裝」。創業者甚至以「省去一切包裝的超市」為理念，在群眾募資平臺進行公開募款。這家店不僅是概念吸引人，排列整齊的玻璃容器晶瑩剔透，也堪稱是概念與視覺皆完美獨具。

我以為，能超越人的一生且始終受到愛戴的產品或服務，必然具有「Something inside」。所謂「Something inside」，既是指精神層面，也是指感情層面，具有足以影響人的魅力，或是永遠留存的核心。這是企圖單純以物理原理追求效率的產品或服務，所難以企及的成功要素。

「行為設計」不僅為了找出「問題點」，也為了發現產品或服務的優點與價值。因為那也是嚴格檢核產品或服務的過程裡，從眾人的好評中粹取出來的「核心」。換言之，也就是「Something inside」的本質。把這些融入塑形或概念中，一邊放入連競爭對手也望塵莫及的創造理念或感性，就能產出真正強大的商品或服務。

任何產品或服務皆應該具備「Something inside」，「行為設計」的宗旨在於發掘出「Something inside」，並融入概念、予以視覺化，這就是設計的過程。

問題點的種類與解決辦法

第 2 章

■ 消除問題點的「解答設計」

透過想像體驗，我們也能察覺使用既有的產品或服務時，會產生「這樣的人可能會感覺使用不便」或「這樣的情況下使用者會感到不便」等多項問題點。

問題點會中斷流暢的行為，對使用者來說是一種妨礙。察覺並予以消除的過程，則能創造不再局限於形體或配色的解答設計。

問題點可區分為八種類型，在此也一併思考個別的解答辦法。

在介紹問題點類型的同時，我們也來看看幾個需要解決問題點的產品，以及其觀點。並思考，當我們透過想像體驗找到問題點時，又究竟符合哪種類型？

理解八種基本問題點的性質，即能幫助你找到相同的問題或解決之策，以盡快進入企畫提案。

⇄

1 矛盾的問題點

目的型的設計，往往會引來反效果，最後反而出現無法達成目的的問題點。

iPhone 是流通全世界的行動裝置之一。蘋果公司的產品重視的是設計與美學，無論材質或構件都經過精密的計算。但是，幾乎很少人直接使用 iPhone。明明是費盡心思的設計，但大家為避免磨損、弄壞，都會外加手機殼，導致僅有最初購買時才看過原本完美的模樣；這就是矛盾的問題點（contradiction bug）。

為了目的而做的設計，卻導致相反的結果，如此矛盾的案例其實處處可見。

例如：過往餐館常見的捕蠅紙。原本是希望維持沒有蒼蠅的乾淨店內空間，卻為了捕捉蒼蠅而大刺刺地放置捕蠅紙，有時捕蠅紙上還黏著蟲子，顧客看在眼裡，反而不覺得是乾淨舒適的環境了。

還有，大型提袋內為避免東西零亂，常採取多內袋設計或容量偏大的「袋中袋」設計，結果導致使用者連自己也搞不清楚東西放在哪裡的問題點。

重新檢視日常行為，常可發現使用者即使略感不便，卻還是無可奈何地忍受「問題點」繼續使用。但矛盾的問題點，往往藏在其中。

風光明媚景點的殺風景標語

既然是美麗的觀光景點，就不希望遭到破壞，也希望觀光客能愛惜保護。然而，許

圖14　總是出現在最佳取景點的當地吉祥物

多觀光景點的標語，卻是違反初衷的矛盾問題點。景點處常可見到豎立著「不要亂丟垃圾」、「保護景觀」的標語告示，就設計的觀點來看，那些告示本身就是在破壞美觀。

你是不是經常打算拍下美麗的景觀，好不容易找到最棒的取景，沒想到當中竟出現標語告示或當地的觀光廣告？

美麗的景致搭配上毫無設計感的標語告示，不僅破壞了美感，也讓人再也感受不到美，甚至有人亂貼廣告傳單或亂丟垃圾等。原本希望達成某個效果，卻造成了相反的結果。

既然如此重視景觀的美，就應該把標語告示列入景觀設計中。讓目光所及的標語告示，既不妨礙景色之美，又能提升風景的價值。如此一來，想要傳遞的訊息才能適切地讓觀光客

讓人害怕的點滴架

點滴架是為了治療患者，原本是讓患者安心靜養的裝置。但是一般的點滴架不僅可以看見點滴瓶，不鏽鋼的無機材質也讓人不寒而慄。整體而言，就是蘊含著眾多讓患者更加不安的要素，這也是矛盾的問題點。

護士山本典子基於實務經驗，深感醫療器材的缺點而設立了「Media 股份有限公司醫療設計研究所」，而我受其委託，設計了點滴架「feel」。

材質換成木製，具北歐家具風格的設計感。爸媽與孩子一起移動時，輔助用的圓形把手或許可以掛上提包的掛勾，這些都是為了手被限制的患者著想。

為避免孩子對點滴瓶懷有恐懼，輔以可愛的造形黑板包覆。以「醫療器材不僅在於功能，更著重營造正面環境」的「Something inside」為核心，而成為獲得多個獎項的產品。

知道。

圖15 點滴架改造前、改造後（針對心理層面）

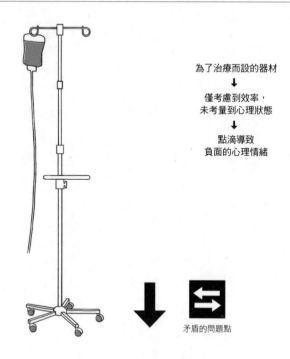

為了治療而設的器材
↓
僅考慮到效率，
未考量到心理狀態
↓
點滴導致
負面的心理情緒

矛盾的問題點

照顧到心理層面的解決辦法
木質地的溫潤感，「塗鴉」帶給患者生存的力量

2 困惑的問題點

明明依據目的採取行動，卻衍生困惑而中斷行動，或是又必須重新操作一遍，這就是困惑的問題點（perplexity bug）。

在第一章提到，流暢的行為才是美的行為，也是設計師期許的設計。一旦出現困惑的問題點，即會中斷、破壞行為的流暢感。

關於這個問題點，許多人應該使用過電梯的開關鍵。電梯門快關上時，看到有人想進來，連忙按下「開」的按鍵。然而有些電梯的按鍵位置正好相反，或是瞬間無法立刻讀取按鍵上的文字，於是反而按下了「關」。尤其是不懂漢字的外國人或弱視者，這兩個字或許看來也非常相似。

而取代文字的 ▲開關鍵，則更容易引起困惑。乍看之下，尖角向著內側的「關」圖案，空間較寬，反而像是開的感覺。出現這類的問題點時，應考慮的設計已不再是漂亮的字型或構圖、美麗圖像之類的問題，因為原本設計師的工作就在於消除造成困惑的問題點。

過去，我曾在課堂上丟出「關於電梯按鍵設計」的課題，要學生交出作品相互觀摩。

選出的設計再經由學生投票產生最優秀的第一名。該作品以帶有眼睛與嘴巴的臉部來表現空間，「開」是「嘴巴張開的臉」，「關」是「嘴巴緊閉的臉」。藉由設計讓孩子也懂得何謂開關，而且圖示簡潔中又帶有溫暖。

這位學生的作品即是打破既有的壁壘，不拘泥在「門」這個既有物的常識或形狀裡，就能達成目的。

只要有心消除困惑，放入傘架時，每一把都相同，實在分不清楚哪一把是自己的。因而深獲好評的最佳案例。

塑膠傘也容易發生困惑的問題點。因此，某個製造商想到訂做塑膠傘。也就是以便宜的價格，就能自由挑選塑膠傘面與把手的造形，藉由不同的組合搭配，避免撞傘。當然，這只是其中一種解決辦法。

酒會裡不再使用的酒杯

參加酒會等場合，拿到飲料後，會一直把酒杯拿在手裡的人應該是少數吧。大多數人會暫時放在餐桌上，可是往往回頭再取時，已分不清哪個杯子是自己的。

儘管會場準備了多餘的酒杯，但每次喝東西都要拿新的杯子，最後餐桌上往往堆滿了沒有人認領的酒杯。

圖16　酒會中不再使用的酒杯

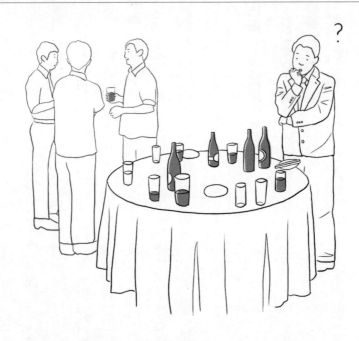

為了消除這個問題點，於是衍生出可以識別的酒杯標籤。戴上裝飾為杯子做記號，有助於一眼辨識出自己的酒杯。其實，採用同款的酒杯這件事，本就是不智之舉。

我在歐洲參加酒會，入場時櫃檯會發送吸盤式的玩偶標籤。吸盤可以緊貼在玻璃上，不再搞丟自己的酒杯。這些玩偶標籤約有十二款，以及多種顏色的吸盤可供選擇。為避免造成困惑混淆，裝飾的辨識度極高，而裝飾本身也具備變化多端的娛樂性，堪稱是解決此一問題點的典範。

圖17　不走到近前則搞不清楚方向的手扶電梯

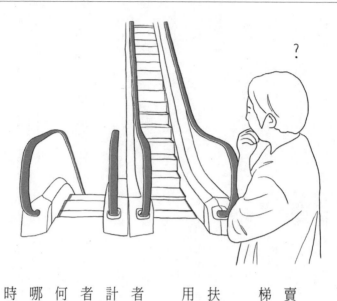

不仔細看就無法辨識的手扶電梯方向

　　不知大家有沒有這樣的尷尬經驗？在賣場或車站內，為了上樓而走向手扶電梯，結果仔細一看才發現是下樓。

　　明明遠遠就看到了，可是卻得走到手扶電梯前面才能確認方向；這也是阻礙使用者前進的困惑問題點。

　　設置手扶電梯時就應該一一確認使用者的動線與行為，力求達到行為流暢的設計。在建物的哪個位置、哪個時候，使用者會開始找尋手扶電梯呢？此時又會採取何種行動？來到什麼地方容易引起困惑？哪個地方設置指引才不會導致困惑？設計時必須事先預測到所有的狀況。

即使是容易引起困惑的設計，若在遠處即設置辨識度高的標示，使用者也不至於特意走到手扶電梯近前才又折返，如此即能消除困惑的問題點。

3 混亂的問題點

事情或物品太多時容易造成混亂，或是缺乏視覺上的美感；這就是混亂的問題點（chaos bug）。原因在於缺乏優先順序（priority）或規則性。

在網路上發現有興趣的網站，我們會放進「我的最愛」，但隨著數量增加也容易引起混亂，想閱讀時反而找不到，於是形成混亂的問題點，其解決辦法就是給予「我的最愛」規則性的指令。

除此之外，還有抽象型的混亂問題點。

例如：搭乘巴士時，車內不絕於耳的播報，也是一種混亂問題點。我經常搭乘的巴士，每個站牌前都會來一段「天婦羅○○店在下個停車站下車較方便」或「升學名門○○補習班，請在下一站下車」等廣宣，其間還會穿插「防災月請注意用火」、「請留意您的步伐」、「請抓好手把」、「請禮讓座位」等各種提醒。整趟車程充斥著各種播

報，到底該留意什麼，最後已經搞不清楚了，我只感覺困擾，對於宣傳的效果更是深感疑惑。

德國的車廂播報就相當節制，僅在停車前告知下一站的站名，並配合各車站響起短暫的音樂。完全沒有安全方面的提醒，因為「自己負責」已成為國民性。在國外，這樣的播報方式是理所當然的。

來到日本旅行的外國人士聽到車廂播報，常陷入「到底在說什麼？是不是發生什麼大事？聽不懂的外國人該怎麼辦？」的不安。

在機場等地方還有英語翻譯可以解釋狀況，然而電車或巴士幾乎僅有日語播報。若一一翻譯，大致就是「請牽好您的小孩再下車」、「在博愛座請避免使用手機」之類的內容。多餘得衍生出更混亂的問題點，實在應該制定規則或加以限制。

插座的混亂狀況

愛迪生發明電燈三年後，在紐約設立了愛迪生通用電器公司（Edison General Electric Company），自一八八二年開始供電。日本在大正九年出現供電插座，然後逐漸進化出分支插座、壁式插座。當時讓三種神器（電視機、洗衣機、電冰箱）望塵莫及、不斷日

圖18　插座改造前、改造後（產品：node）

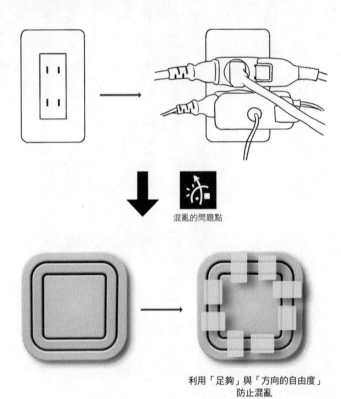

混亂的問題點

利用「足夠」與「方向的自由度」
防止混亂

益求新的電器產品，以及各種可以直接插入插座的變壓器也應運而生，導致插座的數量與空間不再足以應付。儘管如此，直到目前為止，插座的造形仍無任何變化，也造成種種問題點。因而，不得不再接上多孔插座或使用延長線。

但是，數個插頭插在插座上，隨著電線縱橫交錯，不僅不美觀，安全性也頗為堪慮。若是插座與壁面的空隙間堆積塵埃，就可能引發火災。且過多插頭且毫無規則性地隨意配置，也讓壁面產生混亂感。

因應此狀況而生的產品是「node」，這項創意產品當時還曾在某電視節目進行網路投票，並以「最希望可以實際使用」拔得頭籌，想必是長久以來的潛在需求吧。

此創意跳脫一般人認知的兩孔插座，改以環狀配置的八個插座孔。可依插頭的形狀或延長的方向插入，避免變壓器或插頭糾結混亂。插頭只要沿著四方型的線軌排列、插入，即可達到整理的效果。再者，哪個電器插頭在哪裡也一目了然，讓「拔接插頭」的行為更為流暢。

不便收納的馬克杯

比起茶杯或咖啡杯，馬克杯顯得容量大，利於拿取是其優勢。不過多半採簡單、無

圖19　馬克杯改造前、改造後（產品：stamug）

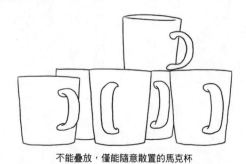

不能疊放，僅能隨意散置的馬克杯

混亂的問題點

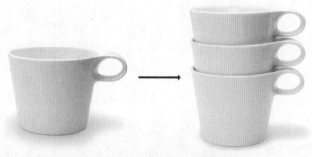

兼具易飲用與重疊收納功能的造形

変化的圓筒造形，根本無法疊放，所需的收納空間包括底面積乘以個數，再加上把手。數量愈多，收納的問題愈讓人煩惱。

「stamug」即是為了消除架上盡是馬克杯的混亂狀況而設計的。既維持馬克杯裝進熱飲仍方便拿取的基本功能，再加上外觀具愉悅感的設計，同時又兼具可疊放的功能。

圓錐造形搭配前端愈來愈細的弧度，既能優雅地飲用也方便攪拌，又擁有毫不遜色的美感。不僅設計時考量到單一的美麗線條，以及數個交疊時的美感，也消除了大型馬克杯常有的問題，清洗時手難以伸入底部的問題點。

既然可以疊放，就會想疊放收納，是人的天性。產品本身衍生出整齊收納的預期心理，也算是設計的效果之一。

4 惡性循環的問題點

無法解決造成問題點的原因，進而又衍生問題點，於是陷入惡性循環中；這就是惡性循環的問題點（negative spiral bug）。

開發時並未傾盡全力而生產的商品，往往是省略、敷衍設計或使用了廉價材質，於

是淪為便宜的量產型商品。而購買時價格優先的使用者往往缺乏通盤考量，一旦不好使用，基於「便宜沒好貨」的想法，多半也不再要求什麼。

此時，「價格與最低限度的功能」成為購買動機，不再是「設計與具魅力的功能」。

廠商也不再投資更多的開發經費，自認無法追隨價格競爭，因而也不進行計畫性的開發，於是不斷出現「不具魅力卻勉強堪用」的產品，陷入惡性循環。

為了解決問題，必須從某處斬斷這個「惡性」，只要惡性循環中止，即能出現截然不同的典範轉移（paradigm shift），進而產生嶄新的商圈或社會價值，結果既獲得商機，也改變了銷售的產品或服務。

舉例來說，夏天的都市熱島效應＊，就是惡性循環的問題點所引起。

夏天氣候炎熱，每個人都開冷氣，但是室外機會排放熱氣，導致戶外的氣溫愈來愈高。氣溫一旦上升，人們更想圖個涼爽，於是更頻繁使用冷氣，結果室外機的熱風也隨之增加。

原本是為了涼爽而使用冷氣，但因不能處理排熱的問題，又再衍生出無限循環般的問題點。根據東京都環保局估計，過去百年來東京都的平均溫度上升了約攝氏三度。原因是綠地或水面面積減少、水泥地面積增加、大樓引起的通風惡化，以及汽車或室外機

排熱等。

因此，專家也開始進行熱交換的研究開發，例如：熱泵（heat pump）利用室外機的熱氣加熱水等。一旦成功，從室外機排出的風將與戶外氣溫相同，不再徒增溫度，同時還可以取代瓦斯或電等，成為煮水的熱能，既具效率，又能從此斬斷惡性循環。

惡性循環的問題點也出現在計程車的計費上。日本的計程車車資算是世界級的昂貴，當然也因為使用者少而不得不提高價格。

不過因為高價，使用者也愈來愈少。隨著使用人數減少，又再提高價格，於是使用者搭乘計程車的意願更加下滑。此案例也必須斬斷「價高」或「使用者太少」的問題點，才能徹底解決問題。

放置在隱蔽處的四腳梯

想要拿取放置在高處的物品，或是必須在高處作業時，就需要使用四腳梯。此時，難免升起「還要特地拿出來，實在麻煩」的心情，或是採取「居然還得拿出四腳梯，不

圖20 四腳梯改造前、改造後（產品：lucano）

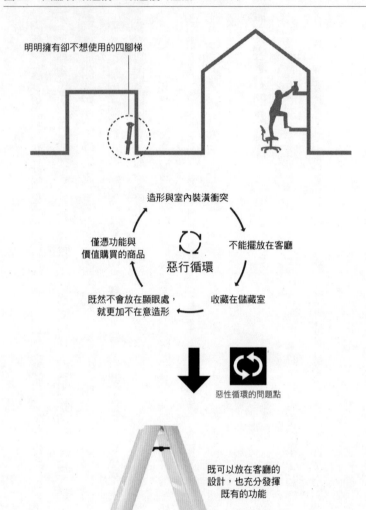

明明擁有卻不想使用的四腳梯

造形與室內裝潢衝突

僅憑功能與
價值購買的商品

惡行循環

不能擺放在客廳

既然不會放在顯眼處，
就更加不在意造形

收藏在儲藏室

惡性循環的問題點

既可以放在客廳的
設計，也充分發揮
既有的功能

如先放著不管吧」的消極作法。

因為需要才擁有的四腳梯，卻反而不常使用。無論就使用者的立場或製造者的立場來看，都十分可惜。「麻煩」的感覺不斷妨礙使用者下次使用，形成惡性循環的問題點。

因此，開發出了「Iucano」產品。

放棄「需要時才取出四腳梯，平時放置在隱蔽處」的既定概念，採取即使擺放在客廳也不至於突兀的設計。因充滿設計感，讓人湧起愛用之心，且因為可以隨意放置，也更頻繁使用。此產品設計察覺到「取出」這個行為是使用者的第一道障礙，於是予以消除。

此外，因為其設計感，四腳梯可以放置在店鋪或展示間供使用者隨時使用，在價格設定上，也比一般的四腳梯貴上三倍。

因攬客行為導致大家避而遠之的觀光景點

去觀光景點時，是否經常感受到一陣「凋零」或「落寞」？許多觀光景點因攬客而產生庸俗味，導致遊客避免為了被視為觀光客，形成惡性循環的問題點。無論是攬客的旗幟、海報、反覆播放的音樂、以及為了醒目而選用的鮮豔顏色等，其實都帶來了反

圖21 攬客卻導致客人避之唯恐不及的觀光景點

已經張貼多年的海報

華麗閃爍的招牌

破壞景觀之美的旗幟

花季的假花裝飾

庸俗的人頭造形看板

白或靛色的LED燈泡裝飾

效果。

為消除這樣的問題點，觀光景點不應局限在「我們想這樣推銷」的核心上，而是思考「觀光客為何想來這裡」、「來這裡做什麼」，並觀察實際前來的遊客的行為，試著成為他們。在接納外來者觀點的同時，仔細檢核從何處開始了惡性循環，然後逆著循環而行。從外來者的觀點切入時，必能察覺當地居民所未留意到的地方魅力、以及預期以外的觀光方式。

所謂的設計，不僅是物品等產品而已，也包含品牌或形象提升等抽象的概念。而這一切，都必須回到重新檢視使用者行為的基礎上。

5　退化的問題點

原本的功能因某個條件而喪失，即是退化的問題點（retrogression bug）。儘管起初還能正常運作，但使用的過程中，產品所處的環境逐漸改變。如果具備預見後果的設計規畫，還不至於有太大的問題，但未預想到的結果往往折損了原本的目的功能。

以超市的購物籃為例，進到店內時，籃子本來空無一物，從蔬菜架走到肉品或海鮮

架，漸漸放進想購買的商品。但從「行為設計」來考量，其實購物的後半段會開始出現不便感。

例如：容易壓碎的番茄或蛋若先放進去，隨後欲放進兩公升裝的寶特瓶，必然得移動番茄或蛋，但又要避免其他堆疊的商品塌落。如果是外包裝潮溼的商品，為避免影響籃子裡其他商品，也要做出區隔。購物籃原本是方便使用者放進欲購買的商品，再順利運送到結帳櫃臺的道具，然而中途卻喪失了既有的功能。

為解決這樣的問題點，必須避免所有的東西混在一起，並做出分隔，才是有效的辦法。至於如何分隔，有各種的設計巧思。若是單純做出區隔，疊放的功能仍不足，但若是採W的造形，既可區隔也可疊放。或是利用推車，則可以同時使用兩個購物籃。

另外，貼於筆記本或檔案上當作標識使用的索引標籤貼紙（圖22），剛開始是挺立的四角形，隨著使用日久，角邊磨折，漸漸喪失了功能與美感。再者，由於呈四角形，黏貼時常為了對齊而耗費許多時間。

為消除以上兩種問題點，應運而生的則是「圓形的標籤」。沒有方角的曲線，即使凹折也看不到折痕，而圓形在黏貼時也無需在意對齊與否，具有「就算此許雜亂也依舊美觀」的優點。

圖22　圓形的標籤（產品：rin）

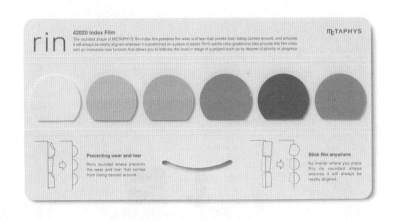

愈使用愈失去銳角的橡皮擦

經過「行為設計」，可以想像在什麼條件下功能會被迫喪失，如此便能事先思考設計出因應的造形。迴避可能衍生功能喪失的因素，對使用者來說，才是經久耐用的便利產品。

愈使用愈失去銳角的橡皮擦

剛買的橡皮擦都帶有尖尖的銳角，可以擦去細小的筆跡。但是隨著使用日久漸漸變圓，完全無法發揮最初的功能；這就是橡皮擦常見的退化問題點。變圓時，有些人會刻意以刀片削出銳角，不過我們終究希望透過改造產品本身的造形或形狀來解決問題。

為消除此問題點，因而誕生了「viss」與「gum」兩項產品。顧名思義，即是著眼在小螺絲或口香糖的功能性產品。在設計上，無論怎麼

圖23 橡皮擦改造前、改造後（產品：viss、gum）

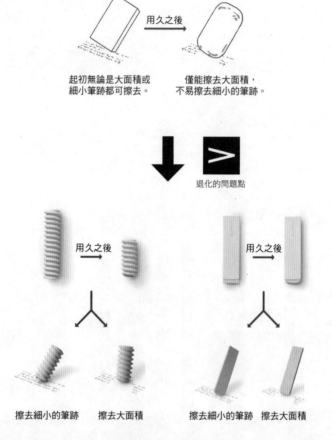

用久之後

起初無論是大面積或
細小筆跡都可擦去。

僅能擦去大面積，
不易擦去細小的筆跡。

退化的問題點

用久之後

用久之後

擦去細小的筆跡　　擦去大面積　　　　擦去細小的筆跡　　擦去大面積

功能不退化的造形

使用，依舊保留可以擦去細小筆跡的銳角。既有消去細小筆跡的功能，同時也能擦除大面積。

開發此產品的思考方向有二：一是改成長方體的形狀，像是薄片口香糖的設計，即使銳角變圓了也不至於形成太大的曲面，防止功能退化。另一個是從長方體再變形，呈現螺旋狀，即可無限產生銳角。

難以取得正確值的血壓計

想要測量出正確的血壓，其實非常困難，隨著測量者的姿勢或測量的位置，數值會出現正負近十的誤差。護士等專業人士具備正確測量的知識技巧，但一般使用者幾乎不具備同樣的條件。

過去的血壓計必先調整椅子高度，保持「上手臂與心臟等高的正確姿勢」，才能測量出「正確的數值」，然而所謂的「正確姿勢」又是如何？於是形成幾乎無人可以正確測量的窘境。此一情況也算是因某個條件而喪失原本功能的問題點。

解決辦法必須從測量者的行為或心理下手，因而誕生了「上臂式血壓計」這項產品。放入手臂的地方（壓脈帶）可調整，測量者僅需伸入手臂即完成了最基本的「正確

圖24　血壓計改造前、改造後（產品：上臂式血壓計）

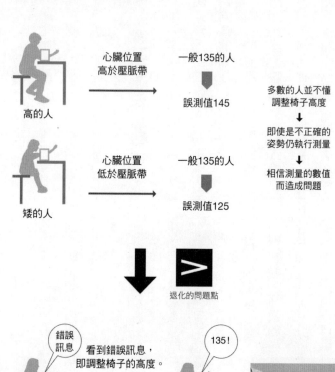

一般135的人

誤測值145

心臟位置
高於壓脈帶

高的人

心臟位置
低於壓脈帶

矮的人

一般135的人

誤測值125

多數的人並不懂
調整椅子高度
↓
即使是不正確的
姿勢仍執行測量
↓
相信測量的數值
而造成問題

退化的問題點

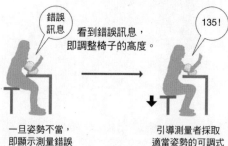

錯誤
訊息

看到錯誤訊息，
即調整椅子的高度。

135！

一旦姿勢不當，
即顯示測量錯誤
的訊息。

引導測量者採取
適當姿勢的可調式
壓脈帶與介面。

可以從上臂的角度
檢測出心臟的位置。

姿勢」。而後機器會從伸進的手臂角度，計算出上臂與心臟的相對高度，若是不可測量的偏差姿勢，即會出現錯誤訊息。

無須閱讀說明書也可以憑直覺使用，並且達到測量正確血壓之目的。使用時不至於造成使用者的負擔，即能導向自然且正確的狀態，可說是成功的設計案例。

6 精神壓力的問題點

以為出自善意，其實反而可能壓迫使用者的情緒；這就是精神壓力的問題點（pressure bug）。就功能而言，也許充分發揮既有的效用，可是既然造成使用者心理上的負擔，那麼即是問題點。

最具代表性的就是智慧型手機或平板電腦的「通知」功能。寄來幾封電子郵件、訊息已讀、社群網站有何回應等，不斷傳遞訊息到手邊的裝置。

原本是非常便利的功能，但是不斷地檢查訊息，也形成了「必須回覆」、「必須確認」的壓力負擔，最後成了非常大的問題點。儘管可以藉由改變設定取消通知，選擇權依舊是掌握在使用者的手裡，想必許多人還是非常懷念沒有這一切的年代。

還有一些案例是因設計而衍生出同樣的問題點。

例如：每次按鍵即發出電子聲音的通知模式，或是不知為何以女聲介紹引導的功能等，這些真的有必要嗎？如果感覺不舒服，使用者可以自行消音的產品倒還好，但有些使用者根本無從管控，只能任由精神被壓迫。

再者，臉書原本是劃時代的溝通工具，但按「讚」的作法成為慣例後，彷彿也給不按讚的人帶來某種精神壓力。競爭按讚的數量或批判不按讚的人，皆形同問題點，帶給某些人不必要的壓力。

在這個 IT 時代，人們往往被迫同意提供者的系統規則，但如果能創造出更人性化且多樣性的功能，或許就能減少隱私洩漏或網路上癮等問題。

有些容易忽視的問題點，好比「左撇子看到右手專用的產品」或「男性的手不易掌控的偏小產品」等特定條件，也會衍生精神上的壓迫。若不能細心探究行為的過程，通常也難以發現這些問題點。

僅追求空間效率的辦公室隔間

許多辦公室為了營造個人空間，在辦公桌周圍以隔板做出隔間。乍看似乎可以提升

圖25　辦公室隔板改造前、改造後（產品：falce）

又重又大

需要施工

不能清洗

無法分別廢棄

**原是講求效率的隔間，
反而引發精神上的效率下滑。**

精神壓力的問題點

運輸成本輕減

施工成本輕減

可以反覆洗滌的材質

可以分別廢棄的結構

**從「心理層面」
將效率提升到最高。**

個人的辦公效率，事實上也相對減少了彼此的溝通，共有的資訊情報變少時，工作效率反而下滑。為講求空間效率僅做出簡單的隔間，卻無視心理層面，即是造成精神壓力問題點的原因。

消除此問題點的是產品「falce」，結構採鋁製框架覆蓋上伸縮性高的布料，經由拉鍊可以簡單組裝，同時還能乾洗。設計上，加入直線與曲線的配搭，儘管隱約看得到他人的行動，卻又顧全心理層面，營造出寬裕的個人空間。再者，也解決了過去隔板「施工浩大」、「不利於分別廢棄」、「運輸成本高」的缺點。

仔細觀察辦公室員工究竟採取哪些行為？又依循何種動線？過去感受到哪些不便？經過分析後終於反映在設計上，因而誕生此一產品。

不斷反覆播放的店內音樂

在混亂的問題點中也提到「多餘的音樂」，其實那也是一種精神壓力的問題點。除了大眾交通工具的車內廣播外，商店內反覆的宣傳介紹、沿路不斷聽到的超市叫賣或廣告聲，也帶來某種程度的心理負擔。

在喧譁的音樂聲中交雜著特定商品的廣告音樂或宣傳語句，彷彿縈繞在腦中揮之不

圖26　店內反覆播送的音樂造成的精神壓迫

去。然而那些對使用者來說，多半是沒有必要的資訊情報。

不僅妨礙顧客，就連對店內的工作人員也造成聽覺上的影響。更曾聽聞有人在某店鋪工作，每天反覆聽著同樣的音樂，休假日去別處只要聽到相同的音樂，就會想起工作的事而感到抑鬱。

所謂的空間設計，除了視覺效果外，聽到的聲音、聞到的氣味等，舉凡觸及使用者五感的都包含在內。思考產品或服務之際，必須更準確地控管，營造出無論是使用者或工作人員都感覺舒適的環境。

7 記憶的問題點

與其帶有目的、有意識地記憶，人更傾向不知不覺間印象深刻的事物。是聽聽就好的資訊情報呢？還是確實咀嚼後必須特別儲存的資訊情報呢？隨著潛意識的分類，記憶的等級也有所不同。未設想記憶模式，而直接製作的產品或服務，一旦需要喚起必要的記憶時往往事倍功半；這就是所謂記憶的問題點（memory bug）。

在聚會等場合儘管交換了名片，但一段時間後往往人的長相與人名已無法對上。那是因為交換名片時，大腦判別「這是聽聽就好的記憶」，並不準備記住對方。

在大型購物中心的停車場停車，經常發生取車時忘記車子停在哪裡的問題點。從停車後，一直到進入購物中心的記憶，僅留存著「車→店」方向的景色或資訊情報，從購物中心離開的「店→車」的反向資訊情報則不足。再加上停車場的各樓層都採相同構造，並無明顯的特徵。

記憶與視覺緊密相連，因此「當時看到什麼」非常重要。考慮到回程取車，也許在進入購物中心前應該回頭確認反向的景色，或記住某些特別的記號，即能消除此問題點。但是，大多數人幾乎不會這麼做。所以打造出具有標記性的設計或建築，讓顧客得

以從購物中心順利返回原處取車，才是設計師必要的工作。

遺失或忘記帳號與密碼也是一種記憶的問題點。如今操作電腦、機器、軟體、各種服務等，都必然要求帳號與密碼。若全部採同樣組合，當然可以輕鬆記住，但若出現幾個規定要包含文字列的帳密時，記憶起來就有些困難了。

由於是非視覺的資訊情報，僅能靠自己懂得的規則編出文字列，或輸入與機器或服務單位名稱相關的文字以幫助記憶。可是，若對年長者也做出同樣的要求，則顯得強人所難。大多數ＩＴ產業關係者的想像體驗，或從對方立場考量的用心仍非常不足，導致現在許多裝置產品「僅有了解的人才會使用」。其實正因為如此，設計者才更應該有效利用「行為設計」。

僅能收納卻找不到書的書架

以前購買的雜誌上介紹過某家店，如今想找出來看看，但在書架上僅能依據書背的部分判斷尋找。若是較薄的雜誌，甚至連書背都找不到，如此尋找起來更加困難棘手。

剛買時儘管記得「這個特輯很有趣」、「還有其他有趣的報導」等，但人的記憶隨著時間逐漸模糊，根本不可能從不到一公分寬的書背喚起任何印象。

圖27 書架改造前、改造後（產品：ladd）

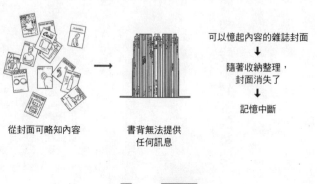

從封面可略知內容　　　　書背無法提供
　　　　　　　　　　　　　任何訊息

可以憶起內容的雜誌封面
↓
隨著收納整理，
封面消失了
↓
記憶中斷

記憶的問題點

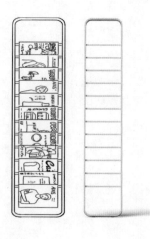

連結記憶的陳列方式

為了消除這樣的問題點，於是誕生了雜誌架「ladd」。為補強記憶，設計上盡可能讓雜誌的封面顯露出來。

此產品具兩種功能，一是為了幫助使用者記憶，放置時露出半面的封面，共計可收納十二個月分的雜誌，從架上即能清楚看出雜誌內容，縮短尋找的時間。另一種功能是，收藏的雜誌可以變成時尚裝潢的一部分，呈層次排列的雜誌，可以依個人展現不同的風格。此外，托住雜誌的斷面部分，則採不折損雜誌的橄欖球狀，讓資訊情報在整齊且美觀的狀態下陳列，使用者可以迅速喚起記憶。

不記得何時、何處收到的名片

商業行為中最不可缺少的名片，隨著交流的場合愈多，名片的整理也益發困難。市面上有各種的名片收納道具，但「tronc」是以收到的時間為縱軸，幫助使用者與記憶連結的立式名片架。

不只是收藏起來，而是一眼即能看到的收納設計。與過去盒式的名片夾相較，「tronc」連時間軸都視覺化了，依照時間的記憶也更容易找到需要的名片。

舉例來說，今天必須聯絡的人的名片可以放在上方，連絡後即往中間層移動；必須

圖28 名片架改造前、改造後（產品：tronc）

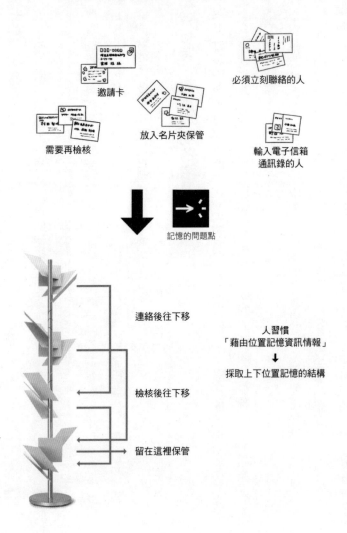

邀請卡

必須立刻聯絡的人

放入名片夾保管

需要再檢核

輸入電子信箱
通訊錄的人

記憶的問題點

連絡後往下移

檢核後往下移

留在這裡保管

人習慣
「藉由位置記憶資訊情報」
↓
採取上下位置記憶的結構

建檔的名片則放在下方。總之，使用的方式各式各樣，可隨個人習慣訂定，利用位置交換來暫時保管名片與記憶。

插入名片後，紙張的排列讓整體呈現樹狀，形式十分好看，也讓放入名片、找尋名片這件事變得更有趣。過去的名片收納方式依然需要一個可以每張攤開的平面空間，然而立體的保管收納，則具有節省平面空間的優勢。

8　程序的問題點

設想的產品或服務，最後若無法符合實際的步驟動向，就會產生程序的問題點（process bug）。而愈是平日習以為常的行為，愈可能衍生步驟的問題點。

在第一章介紹的衣架，就屬於這類型的問題點。多數人先脫掉外套掛上衣架，然後才準備脫下褲子。然而衣架的形狀並未依照動作的順序而設計，等要掛上褲子時，外套反而形成阻礙。

解決辦法不該是逆轉人的行動，而應該依照人的行為模式修正產品。換言之，設計師必須重新思考衣架的形狀，讓掛上外套之後也能輕鬆順利掛上褲子。

除此之外，平日常見的程序問題點，還包含在店鋪購買商品的交付過程。

例如：點了兩枝霜淇淋，不熟練的店員通常會先把商品交給顧客，但是顧客還要付錢，於是手裡的兩枝霜淇淋不知該放在何處，最後只好請人幫忙拿，或是手忙腳亂地取出錢包付錢。以「行為設計」的觀點看來，就是不美的行為。

再者，搭乘計程車或電梯時，以為善意的禮讓優先，其實也潛藏著問題點。通常我們會讓輩分或身分高的人先進入，結果離開時先進入者往往變成最後順位離開，後繼的行為轉而變成失禮。

搭計程車時，我們讓他人先行入座，結果對方卻變成最後下車的人。電梯的情況也是相同，禮讓先行進入，結果出來時卻是最後順位。因而常常發生大家一同前往餐廳，最後下車或離開電梯的人，反而最後才能進入店內。

類似的程序問題點還發生在許多情況中。

在結帳櫃檯前反覆開開闔闔的錢包

這是結帳櫃檯前經常可見的光景。在日本，顧客拿出紙鈔與零錢付款後，店家找錢通常會先找紙鈔，然後再連同零錢與明細一起交給顧客。

圖29　在結帳櫃檯開開闔闔的折疊式錢包

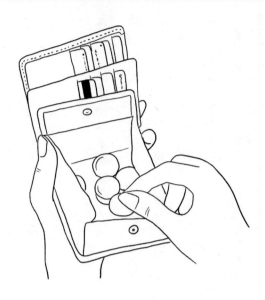

以多層式錢包為例來思考，付錢時是敞開錢包的紙鈔夾層後，再打開零錢包；但找錢時由於是紙鈔先回到手中，所以必須趕緊闔上零錢包，然後把紙鈔收進夾層裡，接著再度打開零錢包，放進找回的零錢。闔上零錢包之後，又再把明細放進紙鈔的夾層裡。儘管是反反覆覆的小動作，卻也是一種問題點，表示錢包的形體並不符合行為的流程。

錢包的設計師通常僅依陳列的造形、攜帶的狀態、流行趨勢或顏色等來考量設計。然而，拿取金錢的順手度或步驟，也是錢包主要的

功能之一。可惜的是，大多數錢包設計都未思考到這個部分。

找錢時先找紙鈔再找零錢，是日本特有的習慣，既然如此，就應該以此觀點設計出適合在日本使用的錢包。如果紙鈔、零錢、卡片等都可以在同一方向取或收，才是便利好用的錢包。身為設計師，必須依循時間軸設想錢包使用的先後順序，再決定錢包的形式。

必須事前一再確認的車資按鍵

搭乘日本的大眾交通工具，欲購買車票時會發現售票機顯示的是車資按鍵。電車或巴士公司設定的使用流程是「先從車資表中確認目的地與費用，然後準備車資，於售票機購買」。然而，事實並非如此。

通常乘客來到售票機前感到困惑，接著退後抬頭看車資表，耗費時間研究確認目的地與費用後，才得以在售票機操作購買車票。也就是說，假設的行為流程不屬於多數派，導致購買的人焦慮不知所措，等候的人也感到焦躁。因行為衍生的程序問題點，讓一切流程顯得不順暢。

解決之策必須重新檢視大多數的行為模式與順序。舉例來說，售票機按鍵的車資顯

圖30　事前必須不斷確認費用的車資按鍵

日本常見的車資顯示方式（必須回頭去看路線圖）

步驟的問題點

國外常見的路線圖顯示方式

示可以改成站名顯示，使用者就不至於出現停頓，即能達成購票的行為，之後再依照顯示的金額支付車資即可。

國外的售票機不僅只顯示站名，還可以透過觸碰路線圖購買車票。如此一來，更能符合使用者的目的。今後，日本應符合國際規格，採用不至於造成使用者困惑的售票方式。

設計化＝「視覺化」的過程

■ 裁減數量龐大的資訊情報

透過「行為設計」工作坊，可以收集到數量龐大的期望與條件。因此，在「視覺化」前，必須先裁減收集到的種種訊息。

在工作坊，業務、技術、企畫或設計等各負責部門皆可提出意見，甚至還有公司外部或使用者的意見。然而，產品不可能納入所有條件，最重要的是如何篩選。

運用了解決方案卻仍然失敗，往往是因為大家的答案各式各樣，卻急著照單全收，全部放進產品或服務裡。究竟概念或訊息能否傳遞給使用者？哪部分問題應該優先處理？提案中的功能或UI真的需要嗎？這些都必須經過判斷，才能進一步化為實體。

因此，本章將說明如何從設計的觀點裁減不必要的資訊情報。

數量龐大的資訊情報該篩去哪些？又該選擇哪些？還有該如何看待優先順位？事實上，這個過程與其大家溝通商議，不如選出一個統籌的專案負責人。就物理層面來說，產品功能納入各方意見、做到面面俱到幾乎是不可能的事，只能盡量趨近，然而最後造就出的往往是幾乎沒有特色、完全符合平均值的產品。當然，也耗費了成本。

如此一來，好不容易精選的期望或條件，也失去了意義。一個可以決斷選擇出具特

色要素的專案負責人，才能造就其他公司所不能及的獨特產品。

日本的大廠其實欠缺的是「禪的見解」。所謂「禪的見解」是細膩、沒有過多言語、能直抵本質，如此才是最好的。創立蘋果公司的賈伯斯即是屬於這樣的思考模式。

若無視此見解而納入各種要素，往往變成迎合萬人的普遍化設計（Universal design）或是變成一味強調友善使用者的產品或服務。雖然這也是企業的責任所在，但與能直接傳遞出最重要核心的「something inside」卻背道而馳。

如果「something inside」是企業的「氣」，使用者當中也必然存在著支持與擁護者。那樣的相互關係是理想的人與產品關係中不可缺少的。然而，廠商八面玲瓏、處處討好的作法，結果不再是貼近使用者，反倒容易與商品一致化或低價競爭等畫上等號。

為避免這樣的情況，必須設立引發糾紛時可以掌控原則，並做出決策的專案負責人。

舉例來說，電影導演同時具有責任與決定權。關於電影的概念或故事，儘管相關工作人員都清楚了解，但是當需要做出選擇或必須捨去什麼的時候，則是由導演做出決斷，而其他人必須尊重。設計總監的責任也相同。

與商品開發相關的企業顧問，應支持設計專案負責人的判斷。眾多意見中，相同的

部分應予以總結採納，相異的部分則試著消弭歧見代溝，做出正確的決斷。

畢竟「行為設計」的參與者，彼此都站在不同的立場，業務部門多以銷售為優先，技術部門則以製造為優先，各有堅持是必然的。此時，總監就必須肩負起從客觀立場協調的責任。

■ 制訂企畫、視覺化、廣宣的過程

所謂的設計分為狹義與廣義。

決定顏色、圖像、造形、材質等「視覺化」的部分，即是狹義的設計。相對的，廣義的設計是指包含狹義的設計在內、卻更寬廣的領域，並涉及如前言提到的：「凝聚設計思想的企畫（planning）、將概念轉為形體的視覺化、讓大眾知悉產品的廣宣」三個過程。

在第一章論及的「行為設計」，也就是企畫中的擬定計畫，是察覺問題與價值，共享概念或必要的背景緣起，以訂定設計的方向。這個「企畫」成形後，才能進入最初的「視覺化」過程。而設計師也不是隨興造形，必須收集從「行為設計」獲得的資訊情

報，才能著手進行材質、顏色、圖像等表面處理或外型設計，也就是視覺化作業。正因乍看像是耗費時間繞道而行，然而相關者的意見，即是「行為設計」的關鍵。所以開發速度隨之提升，生產的過程不再耗時。再加上確實考量到使用者的一切，終將成為長銷的產品。

為已確實討論到「視覺化」的階段，一旦企畫定案，也不會出現反對聲浪。

接下來是所謂的「廣宣」，即是盡可能廣為宣傳產品或服務。

概念不可能化為漫長的文字，體現產品或服務的思想首先必須置換為清楚易懂的圖示。此步驟相當於命名、品牌或商標等，但必須留意，並非只是單純的平面設計，商標圖示應該從產品設計（ＩＧＤ）直到包裝及銷售端，都貫徹一致的印象。

使用者使用產品或服務時，會透露出「下一個動作」的訊息，依此來設計販售現場的動線，也屬於「廣宣」的範疇。在這些過程中，因應需求將訊息視覺化、可視化，正是設計師的工作。

「design」源自拉丁語「designare」，有「以符號呈現計畫」的含意。換言之，也就是「發現問題，訂定解決的計畫，然後轉換成清楚易懂的形式」。

從語意思考所謂的設計師，是有能力將問題「可視化」的人。進一步來說，也是可

以發現潛在問題並預先排除的人，同時也是經過反覆訓練、懂得如何將這一切透過造形呈現出來的人。到了現代，如何透過產品展現出統籌能力，也成為設計師必備的專業素養之一。

■ 兩種簡約化

選擇資訊情報後，接下來的步驟是簡化設計，也就是在造形階段刪去多餘的部分。

削剪枝葉，讓樹幹成為簡約的圖示標記，經由此一過程，欲傳遞的內容才得以達到視覺化而清楚易懂。無論是形狀或語言文字，愈是能在一瞬間理解，愈容易傳遞理念。因此，大家無不盡力使用商標、品牌標誌，或是思考令人印象深刻的命名或文案。

設計的「簡約化」（minimize）蘊含兩種意義。一是為了強調訊息而將造形簡化的「形體簡約化」；另一個則是為了明確傳達概念的「意義簡約化」。兩者在設計上都不可或缺。

理想的「形體簡約化」是在毫無言語文字或任何人的說明下，使用者能憑藉圖示操作。不過，設計初期很可能見到大量多餘設計的產品，各種設計元素混雜，形成難以協

調的造形。過多的設計元素會讓蕪雜的意圖若隱若現，反而模糊了原本希望呈現的內容或目的。於是，又變成偏離理想原則的產品。

為了實踐「形體簡約化」，總監或設計師必須同時發揮感性與決斷力，清楚區分屬於企業或使用者的個別需求，然後切除多餘的元素。

愈是能消除不必要訊息的簡約化產品，愈不受流行影響而得以長存。

另一個不可或缺的「意義簡約化」，是讓視覺要素以外、具有更深含意的訊息，得以用更清楚易懂的方式傳遞出去。我稱之為「訊息圖示化」，換言之，就是塑造更清楚易懂的概念。

如前述，柏林的超市「天然無包裝」就是成功的案例。讓人印象深刻，而且使用者傳遞訊息時，通常也能正確無誤地表達概念。假設換成「環保且愛護地球的超市」，過於累贅的含意與意圖反而未能達到傳播的效果。

足以表達該超市的關鍵字，恐怕還有「愛護地球」、「自備容器」、「秤重販售」、「德國第一家」等，然而能從這些之中挑選出「天然無包裝」做為概念圖示，實在是主事者深思熟慮的結果，也是「意義簡約化」的成功案例。

又好比書籍的企畫，相較於「以二十世代男女為對象的書籍」，還不如「給二十世

代預備轉職的人」或「給二十世代準備取得律師執照的人」這樣的設定，更清楚易懂。

設計也是同樣道理，將概念去無存菁之後，更能鎖定對象；而對象視覺化，訊息或概念也更容易傳遞。

「意義簡約化」不是由外向內塑造的概念，而是早已存在內部的概念，希望能被清楚看見。

再以某企業為例。

該企業的產品或服務，與其他具特色的同業相形之下顯得氣勢較弱，因而始終難以提升業績。就平均值來說，儘管勉強及格，卻不是令人印象深刻的產品。該企業既不明白自己的劣勢，前來諮詢時，對未來的方向也還猶疑不定。

因此，我請該企業所有部門的員工參加工作坊，大家一同重新檢視自家的產品或服務，以及會給予如何的評價。結果，「老鋪」這個關鍵字逐漸浮上檯面。

儘管是不太為人所知的產品，但其歷史悠久，又蘊含精湛的技術。若是以「融入日常」的概念為優先，過去完全不被重視的特質，反而得以被更多人看見。

凝聚簡化後的企業優勢，其實就是「樹幹」的部分。摘去與其他同業重疊的「親近感」枝葉，重新思考該企業最不可或缺的究竟是什麼，最後僅存的就是「老鋪」的

概念。

這個關鍵字隨著參與者一致認同的瞬間，如何「視覺化」及「告知」的過程彷彿也變得清晰可見。

舉例來說，僅是換成老鋪質感的包裝，就比過去更能清楚傳遞訊息給顧客。此外，店鋪的陳列及販售，與其追求潮流，訴求的應該是歷史和深厚感。營運統籌和制服等也要選擇不違背「老鋪」的形象。這個推進的過程已超越單純的產品設計，甚至是企業本身的「設計」了。

這就是列出所有條件後，經簡約化過程，並予以徹底實踐的案例。得出簡約化的概念後，過去那些曖昧不明的外觀或其他猶豫是否該摘除的要素，也漸漸得以「視覺化」。不過，列舉條件本身就是非常困難的事，需要意志力精簡所有資訊情報，並找到其核心。

■三種美感

接著，我們來思考何謂具體的「視覺化」。設計，當然必須是美的。美的要素，大

圖31　設計的過程

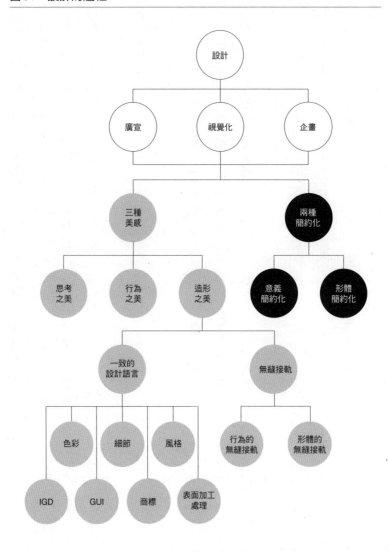

設計化＝「視覺化」的過程

致可區分為三種：一是「造形之美」，二是依循時間軸進行的「行為之美」，三是做為產品或服務根基的「思考之美」。

從「行為設計」獲得的資訊情報，執行前述兩種簡約化，擷取必要的概念後，進一步實踐美感的「視覺化」，就必須思考這三種美的要素。

造形之美

先解說「造形之美」。

行為設計與簡約化後的條件能否深刻植入設計概念與細部，經常成為我個人評判造形之美的標準。我在擔任「日本優良設計獎」（GOOD DESIGN）或德國的「iF 國際設計大獎」（iF DESIGN AWARD）的評審時，特別重視設計概念是否反映到整體，經過妥協的不完全設計，仍稱不上是美。

仔細觀察造形不具美感的產品時，會發現細部的設計是錯置的。舉例來說，某產品中的某個角邊明明設計成平緩曲面的「圓角加工」（R chamfering），另一個角邊卻施以「倒角加工」（C chamfering）。這樣的錯置就會產生違和感。這類處理不一致的產品大多數也存在設計概念偏離造形的問題，而缺少了整體的統一感。

可能許多人以為我列舉的是特例，然而生活中我們常常可以見到這般錯誤的設計。

例如：某設計師設計的大樓，整體採普通的鋼筋水泥結構，外牆貼了磁磚。但由於該設計師非常崇拜西班牙建築師高第（Antoni Plàcid Guillem Gaudí i Cornet），於是在大樓的正面施以仿高第的雕刻設計。若有人問我：「美嗎？」我的答案必然是否定的。

假設整體包含內部裝潢在內，皆採用了高第的設計概念，也許就建物本身而言的確具有協調的美感。但僅部分施以那樣的設計，內部絲毫沒有一併考量處理，則稱不上美了，因為見不到貫徹整體的設計概念。當一切依照設計概念協調搭配，自然就能散發出形而上的美。

關於「造形之美」的概念，又包含兩種要素。

造形之美的要素❶　意識到無縫接軌

所謂的無縫接軌蘊含兩層意義：一是形體的無縫接軌，不僅設計本身，與環境或氛圍也達到一體或統一的狀態。意指毫無落差、呈現和諧的造形。

另一種是行為的無縫接軌。也就是認知或理解的過程流暢，沒有任何停頓，即稱得上無縫接軌。

關於無縫接軌，大家不妨試想車站。車站有車站大廳、牆壁或梁柱，還有相關的標識，或是廣告看板、海報等。我的感覺是七成以上的車站，在建設之初都未經妥善規畫，而是建成後才逐漸追加。以膠帶黏貼的海報或寫著大大的「○○方向」指示牌等，皆透露出未經事前的規畫設計，以至於違反空間造形的無縫接軌。

若建設車站大廳時可以秉持著「行為設計」中的「使用者如何移動」、「會確認哪些事情」，應該就不會出現建成後追加的狀況。若事前已經全然掌握所有狀況，無論是質材或設計都能統一，也能在不妨礙動線的地方設置標識等，同時又與車站的壁面設計或氛圍融為一體。

建成後追加，即說明了設計規畫未能周詳。正式啟用後才發現某些需要，因而增添補上，便衍生出源源不絕的增補工程。

我認為，尤其是建築設計，更應該留意訊息的配置。建築設計不僅是建造物本身，甚至涉及與建物相關的訊息或使用者的行為，這些都該列入設計的範疇內。讓「請勿強行進入車廂」不再僅只是廣播提醒，而是透過設計的力量改變動線，讓上下車的人潮可以清楚區分，不至於再出現類似的危險行為。而且，乘客的作為不是刻意的，而是依循建物或動線自然衍生的既有行為，這也就是無縫接軌。

設計諸如這類人潮眾多且無針對特定對象的場所時，樓梯、手扶電梯或電梯應依人潮的流向而設置。既然身為設計師，就應該付出與使用者同等的注意力，意識到兩種含意的無縫接軌美感，注意訊息的設計配置。

只要掌握使用者的動向，再加上想像體驗的徹底模擬，就可以實踐所謂的無縫接軌；由此也能誕生出真正優美的產品或服務了。

造形之美的要素 ❷　一致的設計語言

設計師在思考「造形之美」時，須非常注意使用的「設計語言」。所謂「設計語言」就是設計的概念或思考，同時還包含了造形細部的表現手法。

我經常說的「設計語言不一致」，其實很類似「一個人說法語，而另一人說英語，猶如雞同鴨講」的情況。

舉例來說，某產品決定以「法國」做為主要概念，商標或命名當然也是法式，採法語的字體，設計上充滿法國的浪漫風情或新古典主義。當然，色彩也依此搭配。想必設定的使用者皆是對法國有興趣的人。

但若是不知何處混雜著「俄羅斯」的元素，想必每個人都會感到突兀。

而設計往往也會發生類似的失誤。

在統一、決定設計語言的方向時，若出現猶疑怠慢，就會造成各種風格齊聚一堂，呈現不美的狀態。

首先，企業內部若不能從各選項中取得設計概念上的共識，則容易添加各種裝飾而失去產品既有的意義與目的。不過，縱使概念上達成共識，若無法藉由「共同語言」視覺化產品，仍難以形成「造形之美」。

「一致的設計語言」是指「在一個形體下，決定一種設計處理原則」。若要具體列出，大致是：風格的原則、造形處理的原則、配色的原則、表面處理的原則、商標的原則等。除此之外，在工業設計方面還必須考慮到 IGD（Industrial Graphic Design，工業圖像設計）或 GUI（Graphical User Interface，圖像使用介面）等，這些也具備平面設計的要素，最理想的狀態是達到整體的一致性。

透過工作坊簡約化產品的條件，再將設計概念圖示化，之後就能進入設計團隊的「設計語言一致化」。此時制定設計原則，可以幫助協調統一團隊的設計作業。

當然，最好能選定一位做決策的負責人，讓統一的工作更加順利。

接著，再回頭解說「三種的美」。

行為之美

這正是截至目前為止我所談的「行為設計」。使用者依據行動或使用而欲達到某個目的時，產品整體可以幫助使用者的行為不至於困頓、更加流暢。就時間軸的觀點，達到行為流暢的產品，即具有美感。

思考之美

設計是為了企業利益（benefit）而存在呢？還是為了讓多數人得以享受利益呢？其實兩者大不相同。比起外觀設計，社會設計（Social Design）* 更具意義。

我們應該學習設想籌備中的產品或服務，究竟能為社會帶來什麼影響或變革？又將被賦予什麼意義？思考產品與服務兩者的意義，也是一種美感。

舉例來說，以前非洲瘧疾盛行，國際組織或當地的 NGO（Non-Governmental Organization，非政府組織）免費發送塗有殺蟲劑的蚊帳給居民，因而降低了被蚊蟲叮咬的機率，讓瘧疾感染率比過去減少將近四成。

* 為社會大眾利益而做的設計。

數年後，蚊帳的需求增加，究竟該採用何種方式才符合所謂的「思考之美」呢？

若單純追求企業利益，海外任何一家企業即能獨占非洲的 ODA（Official Development Assistance，政府開發援助）市場，光靠販售含有殺蟲劑的蚊帳即能獲得莫大利益。然而如此一來，當地的蚊帳工廠將面臨倒閉，員工也被迫失業。

如果不求立即性的結果，透過與當地合作的技術轉移，或許能改變此狀況。既有的員工保住工作，又能持續宣揚預防瘧疾的人道精神，只要生產製作必有消費群，工廠的營運也能穩定；這就是符合多數者利益的社會設計。

以上的案例，關於發送蚊帳、以及曾經降低瘧疾的發生率，是千真萬確的事情。但事實上，當地的工廠並未因此受惠。因為如此高效能的蚊帳引起大量愛心捐贈，結果誰也不願意付錢購買蚊帳了，最後當地工廠倒閉，當地居民連普通蚊帳也買不到，就疾病防治的層面來說，反而是惡化了。

一時不顧後果的愛心捐贈，卻導致失業、引發經濟層面的問題，同時也阻礙了當地人自力更生，可說是不美的思考方式。

社會設計所期許的，是在符合經濟原理的結構下實踐可能的共生共存。但若以短視的觀點思考，則難以達到目標。

■ 重視背景

以前思考何謂設計的「感性」時，我曾試著劃分出感性的軸心。共分為六個軸心（之後會詳細論述），而在「視覺化」概念的作業階段，「背景的感性價值」非常重要。

所謂的背景，有別於實體，是指該產品具有的故事性或插曲，可以為產品增添魅力。了解這些背景，並予以「視覺化」，即能提升產品的訴求力。

舉例來說，歷史背景往往足以影響設計概念。

假設眼前有一塊巧克力，或許會心生想吃的念頭，不過我們對這塊巧克力尚一無所知。

如果了解其背景會出現什麼變化呢？

其實製作這塊巧克力的是創業八十年的老鋪，當時名叫何兵衛的人吃了歐洲的巧克力後大為感動，他磨碎可可豆、反覆研究，終於讓這塊巧克力得以商品化。

原本一塊毫不起眼的巧克力，在了解是八十年前的復刻版後，頓時擁有了深厚的價值。

背後的訊息往往足以成為產品的強力後盾。

所以設計的過程中，希望能巧妙納入這些背景。如果當初訴求的是與其他巧克力一

般的可愛包裝，這塊巧克力擁有的「創業八十年，精心研發」的優勢恐怕會慘遭埋沒。

如果希望使用者透過背景感受到價值，從包裝到巧克力的造形，都必須依據這個軸心思考，不得偏移。

不僅是歷史，曾經獲獎或受到媒體關注，這些背景也能提升產品價值。或是與知名品牌攜手合作的甜點師傅不為人知的小故事，都足以成為背景。

再者，披露相關開發者的甘苦談或開發歷程等，也可以成為背景。

設計過程中，在進入工作坊之前的階段就必須搜尋、掌握這些背景，並延續這些背景，藉由工作坊廣集創意構想，善用設計讓背景發揮到最大值，最後再製作強調背景訊息的廣宣，讓大眾知曉。

經常廣告公司接到已完成產品的廣宣委託，卻直到廠商說明該產品其實擁有這樣的背景，才發現該背景完全沒有反映在產品概念或設計上，因為產品在設計視覺化階段並未納入這些背景。

設計前了解了背景，才得以充分善加利用。

一如先前提到的巧克力，採用可以聯想到明治或大正時代的照片，或是施以復刻版的包裝，消費者即能一目了然。

146

有效地將背景視覺化，才能創造出具說服力的產品。

■ 何謂感性價值

接下來，我要解釋說明的是感性價值中最具代表性的「背景感性」。如下頁圖32所示，我是這樣區分重要的感性軸心。

首先，感性可以分為兩大類，一是看到、摸到時感受到的【直接感性】。顧名思義，是訴諸五感的感性領域。其中最具代表性的要素是「感覺感性」。著迷於眼前疾駛而過的車子、感動於住宿旅館的設施或貼心款待、驚喜於精美包裝的禮物，這些都是「感覺感性」的直接作用。

另一類是受周圍資訊情報影響的【間接感性】。最具代表性的就是前述的「背景感性」，不在於物品本身，而是物品的起因構成或插曲等訊息，激起感情，於是衍生價值。

其次的四個要素中，有些是【直接感性】較為強烈，有些是【間接感性】較為強烈，也可能兼具兩者的感性。

		間接感性
啟發感性價值	文化感性價值	背景感性價值
足以轉化自我或 社會的訊息	具備文化、美學、 哲學的要素	背景具故事性
■轉化自我的訊息 • 意識啟發（社會責任、環保等） • 感情啟發（建立對話、笑容、感情投入等） • 風格啟發（改變室內裝潢、改變服裝等造形、改變生活形態等） ■轉化社會的訊息 • 擁有改變業界標準的力量 • 其思想或概念具備創造文化的力量 • 擁有創造流行的力量	■文化性要素 • 次文化 • 傳統文化 • 流行、新紀元 ■美學性要素 • 日本自古以來的美學（禪、侘寂、幽玄、間隔、無、風雅、雅致、晦澀、灑脫等） • 現代美術（簡約主義、機能主義、普普藝術等） • 樣式美	■故事背景 • 人 • 歷史 • 插曲 ■商業背景 • 地方自創品牌 • 攜手品牌 • 獨創商品 • 量身訂做商品 • 優質商品 • 限定商品 • 聯名品牌 ■評價背景 • 獲獎資歷 • 媒體評價

圖32 感性價值分類表

感性的分類	直接感性	兼具直接感性與間接感性		
感性價值的分類	感覺感性價值	創造感性價值	技術感性價值	
感性價值的特徵	足以打動五感的訊息	嶄新的提案、發想的轉換	足以打動感性的專門技術	
感性要素	■視覺感性 • 優美、可愛、帥氣、性感、激起感情的視覺效果…… ■聽覺感性 • 臨場感、療癒的聲音、激起感情的聲音…… ■嗅覺感性 • 芳香、與記憶相關的氣味、餘香、激起感情的氣味…… ■觸覺感性 • 舒服的觸感、嶄新的觸感、與記憶相關的觸感、激起感情的觸感……	■嶄新的提案 • 嶄新的世界觀 • 嶄新的價值觀 • 嶄新的功能 • 嶄新的原則 ■發想的轉換 • 從負面轉為正面 • 應用在前所未有的用途 • 來自異領域的發想 • 異領域的混搭	■尖端技術 • 機器人力學 • 奈米技術 • 生物工程 ■傳統技術 ■熟成技術 • 應用工學 • CMF技術* • 特殊加工技術	

* CMF（Color, Material & Finishing）是指產品設計中關於顏色、材質與工藝的基礎技術。

「技術感性」主要是衍生自科技或工學等專門技術。當技術性的完成度趨近完美時，【直接感性】的價值自然提升，即使一般人看不出來，在透過說明、理解產品包含了貼心的科技功能後，也能提升【間接感性】。

與嶄新原則、世界觀、價值觀相關的則會激起「創造感性」。舉例來說，把負面轉為正面的創意、應用於前所未有的用途、來自異領域的發想或拼貼混搭等，都可以引發此類感性。

「文化感性」則是針對各種既存的文化、美學，包含自古以來的禪、侘寂、幽玄或間隔、灑脫、雅致等美學、樣式或傳統。近年來則是所謂的機能美學、簡約主義、普普藝術等現代美術、卡通或漫畫或角色扮演等次文化。當具備這些美的意識，並激盪出感性時，就能擁有較高的「文化感性價值」。

最後一項，也是最有力的感性，則是「啟發感性」。擁有超越物體本身的影響力，甚至改變了使用者的思考或價值觀。

舉例來說，為了一臺音響不惜改變室內裝潢，或是為了搭配喜歡的靴子不惜改變衣服或髮型。若是影響更多人的產品或服務，甚至足以撼動世界的業界標準（De Facto Standard）。其中以蘋果公司的產品為最佳案例，其獨特的設計概念改變了時代，也衍

生出嶄新的流行文化。

這些感性價值儘管難以表現在銷售數據上，但只要設計者得以意識到潛在的感性價值或尚待發掘的感性價值，就能進而改變產品或服務，帶來莫大的助益。透過「行為設計」工作坊，與會者可以再次確認這些價值，並提供共享的機會。

誘發行為的「示能性設計」

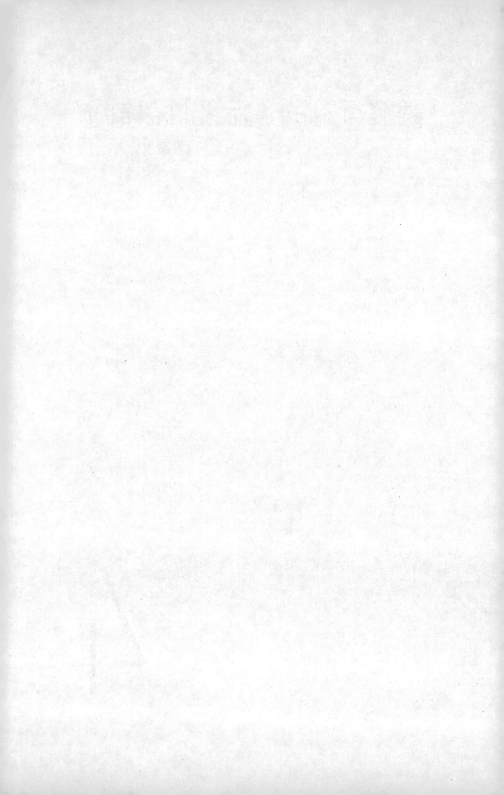

■ 何謂示能性（affordance）設計

「affordance」原是生態心理學的概念，是美國知覺心理學家詹姆斯・吉布森（James Jerome Gibson）所造的詞彙。是以英語的「afford」（賦予、供給）為基礎，意指環境的意義或價值不是以人為主體來決定，是隨環境的刺激而產生。

換言之，人不是從眼睛、耳朵或觸覺等感官讀取訊息後，自主性地有所行動，而是受限於所處的環境，所有的行為都受到環境的制約。此一理論發表後，許多人大受衝擊。

不過翌年，同樣是美國的認知心理學家唐・諾曼（Donald Arthur Norman）則以「affordance」一詞說明關於「物品本身已決定如何使用的根本特質」，也讓這個詞彙多了「誘發行為」的含意。儘管已偏離了最初的意思，但現在多採用後者的說法。我個人在使用「affordance」時，若以環境中的互動來判斷物或人，會採用前者的含意，在說明物誘發行為的特定狀況，則會使用後者的含意。

為了實踐自然而然無縫接軌、流暢的行為，這個思考對於「行為設計」是非常重要的。

那麼，何謂「誘導行為」的「affordance」呢？

舉例來說，眼前有一枝筆，幾乎所有人都會用較尖的那端寫字。那是筆的形狀引導我們的行為，也就是說，外觀預設了我們使用筆的方法。

過去的寶特瓶多是無曲線的筒狀，但現在的瓶身設計普遍具有曲線。也因此，我們看到寶特瓶時會自然而然從曲線部分拿取；這也是一種示能性的設計。

僅憑外觀即明白功能，不知不覺採用既定的使用方式，即是示能性設計的特徵。換言之，也是不需要說明書等輔助產品。

不需仰賴文字或訊息等標示，即能營造特定的「環境」，引導出人類的特定行為。

直覺式的使用方法，具有諸多便利的優勢。

首先是減少錯誤。不需要一一確認說明書的指示，從產品設計的凸起處或凹陷處，只要是任何足以聯想到按押的形狀，即能正確無誤地操作。

使用者不會在使用過程中產生困惑，可以流暢操作。在時間軸中不遲疑、不停滯，不會感到挫折，達到優美流暢的目的。

然而這世界上還是有期許做到示能性，卻不得其果的設計。例如：設計師設計了特殊門把，以為使用者會操作，結果反而陷入開不了門的窘境。

這就是劣等的設計。

一旦使用者產生「不易拿握」的感覺，便不會伸手使用了。就算設計師以文字表達出「這個就是門把」，但形狀既無法引發聯想，也無法讓使用者興起嘗試的念頭，即是不成功的設計。因此為了避免產生混淆，在示能性的功能上，必須清楚呈現設計師的意圖。希望使用者如何操作？又希望避開何種狀況？希望省去哪些不必要的動作？這些都必須經過深思熟慮。

反過來說，只要清楚掌握目的，形狀就會浮現腦海。因為最佳的狀態，就是自然而然觸動聯想的形狀。

如前述筆的例子，為什麼我們可以毫不遲疑拿起筆，就以筆尖寫字？為何看到寶特瓶就伸手握住曲線的部分？生活中其實充斥著「我就是想這麼做」的形狀。若能在每天的生活中多感受、多領悟，必能為「行為設計」注入諸多靈感。

示能性設計由於不得仰賴文字或象形圖等提示，因而必須是更具普遍性的設計。在巧妙利用下，無論男女老少、使用何種語言的人都能明白操作方式。即使尚未理解詞彙的幼兒，也懂得操作。尤其是同時銷售日本及海外市場的產品，更需要建立起示能性設計的觀點。

在此介紹有關詹姆斯‧吉布森與唐‧諾曼的「affordance」案例。

■ 令人想吹熄的蠟燭

在我設計的產品中，也有不少活用示能性設計的產品。如前述，從形狀已可聯想到行為的設計，足以超越國籍或文化，同時讓「這樣使用」的行為，變成世界通用。

左頁的「hono」是名為「炎」的產品。

想必許多人有過吹熄蛋糕上蠟燭的經驗，所以一旦纖細棒子的上端燃起火焰，就忍不住啟動身體記憶的行為，想要吹熄火焰。

這是二○○五年為義大利米蘭國際家具展所做的技術試驗作品。

棒子上端是搖曳的燈光。

我們特別將真實搖曳的燭火規則數據化。棒子尖端上有小孔，一旦小孔裡的偵測器感應到通過的呼氣周波數，微電腦即自動啟動。吹氣後，特定周波數的音域超過一定的標準，燈光就會順著管子逐漸熄滅。隨著吹氣的強弱，呈現出熄滅或欲滅而不滅的狀態，就如真正的蠟燭一般。

圖33　令人想吹熄的蠟燭（產品：hono）

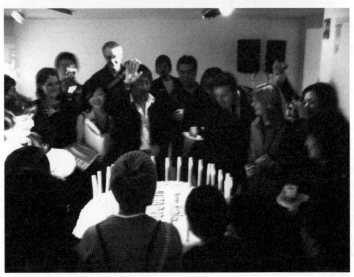

我帶了七十枝「hono」的試作品前往義大利。

一開始我並沒有說明「hono」的原理。畢竟告知「吹氣，燈光就會熄滅」，等於失去了該產品的實驗意義。

把「hono」遞到現場的每個人面前時，大家果然注視著棒端的燈光。只要任何一個人做出吹氣的動作，就代表「hono」引領出這個人吹熄蠟燭的經驗，而這正是此產品的目的。

一旦吹氣，燈光會熄滅十秒左右，然後再度亮起。這十秒也是經過設計的，是驚訝於「竟然熄滅了」的數秒，加上興起「再點亮」念頭前的數秒，兩者總和後的平均值。

所以當企圖點亮燈光而觸碰時，燈光果然再度點亮，人人無不陷入第二次的驚喜。像這樣藉由經驗預測人可能產生的行為，果然吸引很多人的興趣。吹熄燈光的每個人臉上都帶著笑容，「hono」因而還有了「製造微笑」的美稱。

「hono」博得有趣的評價，不同於第一天三三兩兩的來客數，最後一天吸引了大批人潮。詢問的結果，原來是「這裡舉辦有趣活動」的訊息宣傳開來，有人是從網路得到消息，也有的是經口耳相傳而來，總之盛況空前。

之後，女孩吹熄「hono」的照片成為雜誌的封面，還獲得「日本優良設計」、

160

「JIDA Design Museum Selection」、「RED DOT獎」、「新日本樣式」獎項，並參加義大利以蠟燭為主題的作品展，同時在各地引發話題。

參展期間，我的公司正好創立「METAPHYS」品牌。因此，在創立酒會上特別訂製了大蛋糕，插上「hono」，讓賓客吹熄燭火。

這個蛋糕直徑一公尺，擺上「hono」後大家一起吹熄，約十秒左右又再度亮起。

不過要一起熄滅，其實有些困難，忽滅忽亮，總是跟不上節拍，倒是一次困窘的經驗。

■ 保留扳開免洗筷的行為

下頁的「uqu」，是以扳開的免洗筷做為設計概念。在日本，扳開全新的竹筷，具有「開始」的含意與任務。換言之，也形成了不喜歡自己使用過的筷子被他人使用、而必須使用後即丟棄的文化。

最近基於環保，帶著「環保筷」外出的人愈來愈多。不過，有效利用疏伐木，也關係到守護森林，因此不能一味地否定免洗筷。再者，扳開筷子也是日本文化中重要的儀

圖34　保留扳開免洗筷的行為（產品：uqu）

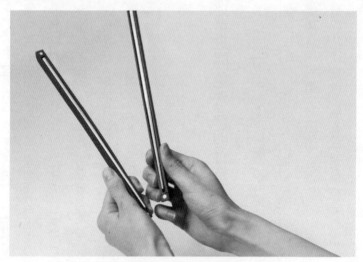

此一「環保筷」保留了吃飯前「扳開筷子」的行為。

從柔軟的外盒中，露出中空鈦金屬筷。

式之一。所以此一「環保筷」設計使用了不會引起過敏且耐用的鈦，卻保留了扳開的行為意義。

「環保筷」的前提是能夠外出攜帶，因此需要外盒。我發現筷子放在過去那種筷盒裡，會發出搖晃的聲響，為了避開這樣的問題點，外盒的材質採用了添加磁石的矽膠。連同外盒一起做出「扳開」的動作，磁石的抗力模擬了用手扳開的感覺，然後從扳開的斷面露出銀色的鈦製筷子。

盒內的筷子是金屬材質，運用眼鏡製造技術的金屬再施壓加工，並透過模型形成中空的構造。手握的感覺與重量的平衡感，也經過考量設計。重量是相同長度的鈦金屬的三分之一，外盒也是最輕的，堪稱是世界上最輕量、最方便攜帶的「環保筷」。

■ **自然而然會恭敬有禮地斟酒的造形**

日常生活裡我們經常做出從容器中倒出什麼的行為。斟倒時，若須替換原本握住容器的手，也被視為一種不美的行為。如果是單手斟倒，看起來就更顯怠慢，姿勢／動作上是有問題的。於是，衍生了「gekka」這個產品。造形細長，上部帶有曲線，目的是

圖35　自然而然會恭敬有禮地斟酒的造形（產品：gekka）

制約手握的地方，於是產生了支點。接著斟酒時，基於力矩與平衡使然，很自然地另一手會扶住底部，做出恭敬有禮的斟酒方式。

為了藉形狀的設計，引導使用者先握住上部的曲線部分。

事實上，酒裝入容器時重心會往下移，僅以單手握住「gekka」的曲線部分斟酒，會感覺沉重、不易使力。所以不自覺地會以另一手扶住底部，自然而然做出恭敬有禮斟酒的動作。換言之，上部的曲線設計，是為了讓兩手得以做出優美斟酒的手勢。我們常誤以為人是隨性地使用物品，但依據詹姆斯·吉布森的論點，隨著與環境互動，會促使人做出受物品制約的行為。

「gekka」就是以物品引導使用者行為的最佳案例。就另一個層面來

說，也是試圖以設計制約使用者的行為。

再者，「gekka」的材質為錫，據說能夠和緩柔潤日本酒或水的口感。一般來說，酒瓶的設計多是陽剛的豐厚造形，「gekka」則帶入陰柔的纖細曲線，形成柔美的造形，藉以消融錫的金屬冰冷感。

■ 不誘發行為的反示能性

前面我所介紹的都是足以喚起「就是想這麼做」的設計。不過，岡村製造所的設計部門與Media股份有限公司醫療設計研究所攜手合作的嶄新點滴架「divo」，卻刻意不想讓使用者做出某特定行為，堪稱是「反示能性設計」的產品。

過去的點滴架多半設計成方便護士移動操作，但相對的，患者也同樣容易移動操作。於是在未經護士許可下，發生許多患者隨意變更點滴架高度、或調快點滴速度的案例。因此，這項產品反而採取「不誘發行為」的造形。

可以調整架子高度的地方，看上去像是被接合起來，讓人以為是不可以移動的，但是受過訓練的護士卻可以輕鬆操作調整。具備「不可隨意調整，但又方便使用」的雙重

圖36　不誘發行為的反示能性（產品：divo）

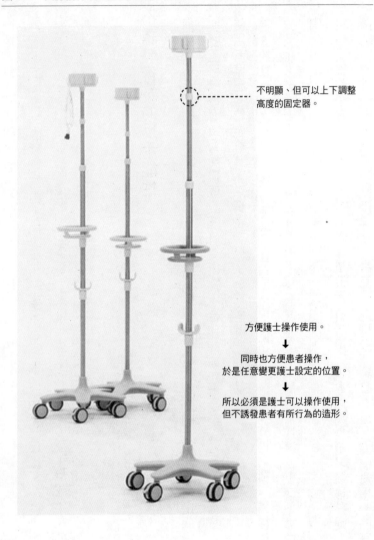

不明顯、但可以上下調整
高度的固定器。

方便護士操作使用。
↓
同時也方便患者操作，
於是任意變更護士設定的位置。
↓
所以必須是護士可以操作使用，
但不誘發患者有所行為的造形。

特性，發揮了反預設用途的效果。

此一「不誘發行為」的嶄新概念，在設計界深受好評，最近又與山本金屬製作所，基於 Multiple Intelligence（多元智能）的 IoT 發想，準備開發智慧型的鑽頭。原本單純的鑽頭，如果擁有了智慧，會是什麼模樣？若鑽頭可以感知切削物的溫度變化或硬度，即能避免鑽頭本身受損等問題。同時，依據收到的訊息做出反應，也讓工具不再只是工具，反而開創出猶如經驗老練的職人在旁協助般的感覺。希望透過研究近似職人直覺或技術的行為互動，可以設計出具有感測感知、資訊情報化、及時回饋等高穩定度的系統。如今，「divo」在日本、德國、美國等國家，已獲得了七座獎項。

行為設計工作坊的進行方式

■ 行為設計工作坊的意義

如前面不斷提到的，「設計」不是僅憑設計師完成的，舉凡接觸產品或服務的使用者或製造者，甚至材料、加工方法、乃至物流都必須納入考量，可說是範圍極廣的工作。一個設計的完成，務必從眾多觀點中發現問題，並予以解決消除。而足以讓大家共同歸納總結的場合，就是工作坊。

行為設計工作坊（S.S. FB法）的目的是共享所有相關者的資訊情報，進而衍生發展出彼此都能接受的形式。由經營的社長或主管、行銷、企畫設計、技術、業務、研究開發、生產管理、採購等工作人員共同擬定時間，聚集在一起，針對相同議題討論。透過不同部門的參加人員，讓過去在開發過程中容易產生誤解或偏差的接力模式，得以轉變成彼此分享溝通的圓桌模式。

接力模式因為在開發上彼此共享資訊情報不足，導致在工程階段經常陷入被打回原點的膠著。彼此的認知出現落差時，就會出現「這裡不對」或「這樣不可行」的反對意見。但透過工作坊，得以在進入工程前，事先提出問題討論。盡早填補代溝，不至於陷入返回原點的膠著，以縮短開發的時間。

圖37　從接力型轉為圓桌型

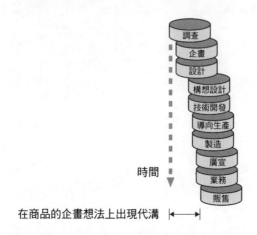

時間

在商品的企畫想法上出現代溝 |←——→|

接力型商品開發

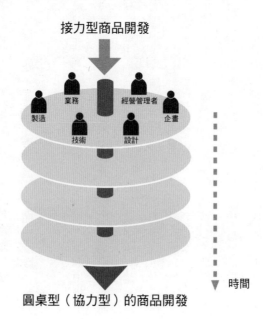

時間

圓桌型（協力型）的商品開發

圖38　工作坊流程圖

S.S.FB法（Stakeholder Scene Flow of Behavior）的流程

工作坊的事前準備	1　聽取感性價值
	2　目的設定
	3　基礎資料表的「利害關係者」設定
	4　基礎資料表的「場景」設定
	5　基礎資料表的「行為時間流」設定
工作坊期間	6　將問題點與價值精簡
	7　尋找造成問題點的理由
	8　尋找解決之策
	9　制定解決方案的優先順序
	10　圖解解決方案
	11　將解決方案結合與簡約化
	12　概念營造與發表
工作坊之後	13　進入視覺傳達設計

本章欲介紹的是，促使開發工程更有效率的工作坊之步驟❶～⓭，講述基本的流程與方法。實踐的同時，依據企業的各種情況，又可區分欲開發產品的種類或服務的目的等，故有時必須要因應專案量身訂做。

不過，無論任何專案，重要的還是在於事前準備。本章所說明的步驟中，半數以上皆相當於事前準備工作，包含經營或財務等現狀、基於何種目的、共享何種資訊情報有助創意，總之，事前必須確認的事項相當多。

由於這些步驟是最低限度的必要流程，在實際運作工作坊時，請務必「基於此說明，然後適時因應現場個別的情況變化」。不論如何，只要依循本書所寫的每個步驟，加上充分的準備，必能達到成果。

■ 工作坊的概要

大體來說，工作坊的流程是：【事前整理欲使用的資料】→【當天參加者進行想像 ‧ 體驗】→【歸納意見】，而後就是交給設計師「視覺化」。

首先，必須選出主導工作坊的專案負責人（籌備部門），有關事前的準備或參與人

圖39　S.S.FB法工作坊的事前準備

1・聽取感性價值

過去～現在的業績，以及人、物、錢的流向。	目前待解決的課題。
具備訴諸直覺的感覺感性嗎？	具備構成間接訊息的背景感性嗎？
具備技術性的技術感性嗎？	具有創意或創造魅力的創造感性嗎？
具備足以影響文化的感性嗎？	具有CSR（企業社會責任）等社會意義的啟發感性嗎？

2・目的設定

工作坊的廣泛性目的。	具體來說，目的是想獲得什麼？
工作坊之後，又該如何具象化？	可以促進具象化的成員與組織結構。
舉辦工作坊的預算。	想讓誰參加？
參加者可以配合的時間。	在何處舉辦？

3・基礎資料表的「利害關係者」設定

由誰準備參加者各自填入的基礎資料表？	此次工作坊主要的利害關係者。
該如何劃分各自專業領域的負責人？	

4・基礎資料表的「場景」設定

從各種場景中選出最具代表性的類型。	從哪裡找出應解決的問題點或價值？

5・基礎資料表的「行為時間流」設定

按照場景，利害關係者依循時間軸所衍生的行為。	同樣的利害關係者，是否也能依循時間軸找到相關的狀況？
各自工作期間，以及全體參與工作坊討論的所有作業。	發表時的審查講評成員之設定與判定基準。

員的協調，皆由籌備部門進行。

工作坊的基本參加人數以八至二十人左右為佳，再分出三至五人為一小組，以找出行為的問題點，並檢討解決之策。

工作坊的天數，依規模而定。既有每次一日、重複舉辦三至六次的工作坊，也有為期三天且必須外宿的。重複舉辦的工作坊，每次最好相隔兩週以內，由於前次的資料經過整理，可運用在下次，所以兩週以內的時間，即是包含了整理資料的時間，以便工作坊得以順利進行。

必備品計有：基礎資料表（base sheet，後面會詳述）、可容納總人數的會議室、寫下使用者或場景的索引卡、便利貼、書寫用具、白報紙。

必備品的數量，隨各使用者的場景數量而有變化。人數眾多時，可使用「Excel」表格統計。

工作坊的步驟 ❶　聽取感性價值【事前準備】

為決定工作坊的目的，首要之務是掌握現狀。具體來說，籌備部門必須聽取各部門的意見，依時間軸整理出與產品或服務相關的人、物、金錢流向。所謂的現狀，包含

圖40 工作坊的步驟❶ 聽取感性價值

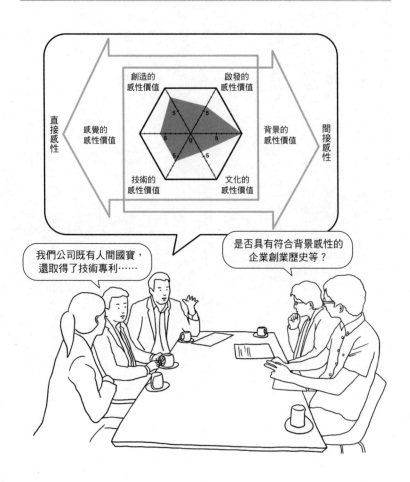

如何生產？又憑藉什麼送到使用者手中？成本多少？與誰相關？這些都會呈現在時間軸上，一發現就記錄下來。即使是不能對外公開的缺點，在此時都能坦誠布公。隱瞞現狀的結果，常導致無法找到根本的解決方案。

至此，大致可依據數字研判問題所在。然而還必須考量的是，數字難以研判感性價值的影響。依循前述六個感性價值的核心，聽取產品或服務既有價值是否包含價格或功能以外的價值。具備歷史典故或逸事的則是「背景感性」，具特殊技術性的是「技術感性」，擁有熱衷粉絲或諸如 CSR 社會貢獻的是「啟發感性」。藉由掌握現況，聽取使用者的心聲或公司內部的批評意見，也是探究產品或服務既有價值的最佳來源。比起經營數據報表，這些更能夠與使用者產生連結，進而發掘真正的關鍵。

工作坊的步驟❷　目的設定 【事前準備】

結束步驟❶的「聽取感性價值」後，召開工作坊的目的也逐漸明朗化。答案包含「既是同樣的商品，希望贏過 A 公司」、「商品開發迫在眉梢」、「希望對社會有所貢獻」、「希望提高知名度」等，每個人希望達成的目的未必相同。因此在此步驟中，必須透過相互討論，聚焦出單一的課題。

圖41　工作坊的步驟❷　目的設定

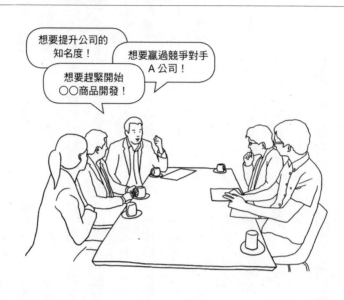

當然，有時也會遇到無法立刻明白開發的真正目的，舉例來說，我曾接到「想做出暢銷商品」的委託，但實際聽取意見後，才發現「欲提升公司形象，並募集優秀人才」，才是該公司真正想解決的課題。因此，此時考量的不該是銷售的商品或市場的需求，而是引進優秀人才的方法以及更精確的採用制度，才是設計工作坊的目的。

再者，來到此階段也會發現，經營部門所思索的問題點與現場感受到的問題點，其實存在著很大的落差。儘管大目標一致，一旦相互牴觸，癥結就會浮上檯面。籌備部門必須讓彼此相互磨合溝通，以設定目的。

通常聽取個別意見時，比較能反映出造成落差的問題點。此時，建議籌備部門不採齊聚一堂的方式，而是耐心聆聽個別的問題。通常我們接到委託案時，也會採用這樣的方式聽取各方意見。

工作坊須理解相互的差異，以便調整且設定共同的目的。

接下來則是決定舉辦當日的各個事項，例如：工作坊所需的預算、各部門選定哪些人員參加、參加者可配合的時間、在哪裡舉辦等。

在工作坊磨合後精簡的意見，如何與企畫案或產品產生連結？又該如何支援連結的過程？這都是大家在此階段必須共同思考的。為此，參與的成員與組織體系、預算必須區別開來。

既然多數人犧牲了寶貴時間，為的是營造一個可以溝通協調的場合，若能事前擬定按部就班的計畫，讓參與者明白「今天所有的創意發想，都將與產品或服務產生連結」，會更能提升參加者的意願與動力。

工作坊的步驟❸　基礎資料表的「利害關係者」設定【事前準備】

所謂的基礎資料表，是在紙上畫出以產品或服務相關的人物（利害關係者）為橫

軸，時間軸（行為時間流）為縱軸的圖表。一張圖表可以展開各種場景，由於是基於S（stakeholder，利害關係者）、S（scene，場景）、FB（flow of behavior，行為時間流），因而稱為S.S.FB法。依照時間軸，可以把相關者的所有行為總結歸納在一起，所以儘管只是一張圖表，卻是工作坊中最重要的資訊情報，也是找到問題點的重要起點。

在此階段，首先要精簡出相關的利害關係者。

人、物、錢的流向以圖示表現為，公司內部、外包商、販售店、使用者等也逐漸清晰。如果是製造商，具體來說，在設定上包含開發、製造負責人、販售關係者、服務關係者、使用者。

如果再細分，還可以找到更多利害關係者的立場。不過關係者的數量愈多，工作坊所需的工作天數也愈多。

所以為了有效管控範圍，由各部門填寫基礎資料表，依據各自專業領域想像利害關係者，也是方法之一。或由籌備部門歸納總結，先決定出利害關係者的優先順序，然後在工作坊當天討論調整。

想不出利害關係者時，可參考以下職業類別或關係者。其實，與產品或服務有關的人比我們想像得更多，在「行為設計」工作坊裡，可以一一檢視這些人的行為。

圖42　工作坊的步驟❸　基礎資料表的「利害關係者」設定

- **開發、製造關係者**

負責行銷／負責企畫／負責設計／負責設計開發／負責打樣、量產試作／供應商／外包加工廠／負責生產調整、生產／協力包裝、物流

- **販售關係者**

負責WEB（網路）／負責DM、顧客／負責媒體

負責直營店展示／負責WEB銷售／負責商店採銷／負責二次採銷／負責經銷／負責書籍網購

- **使用者**

選定者／購買者／使用者

- **服務**

負責客服窗口／負責維修等

工作坊的步驟❹　基礎資料表的「場景」設定【事前準備】

步驟❸選定了「利害關係者」，接著依照「場景」執行想像體驗。舉例來說，嬰兒車是產品，推著嬰兒車去車站，穿過驗票口，再到月臺搭乘電車的一連串行為中，可能

圖43　工作坊的步驟❹　基礎資料表的「場景」設定

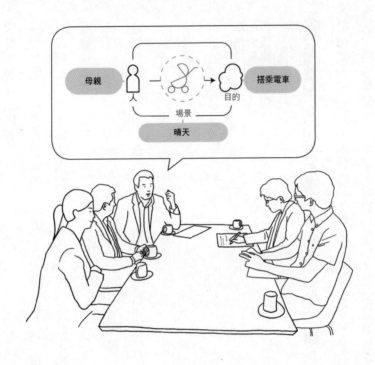

出現許多問題點。因此，最好提出有利於開發、改善產品的場景。對於銷售來說，從包裝到陳列也會遭遇種種問題，也要納入場景設定。

與步驟❸相同，事先委託各部門的人員，針對欲解決的問題想像場景，再由籌備部門協議選擇出多個優先考慮的場景。應解決的問題點、值得彰顯的優勢，都可以是選擇的基準。此時，若廣泛網羅各種場景，由於加乘效果，應會衍生龐大的矩陣（matrix），引發難以消化的工作負擔。因此，籌備部門務必要更有智慧且有效率地精簡場面的設定。與其網羅一切，不如網羅多數人常見、具代表性的行為模式。選定數個具代表性的場景設定後，即可進入下個階段，由各負責人依照場景製作「行為時間流」。

工作坊的步驟❺　基礎資料表的「行為時間流」設定【事前準備】

步驟❸與步驟❹選定的「利害關係者」與「場景」，皆已列在基礎資料表上。在此階段，我們要找出各利害關係者在時間軸上的行為，然後列在基礎資料表上，以完成基礎資料表的全貌（S.S.FB）。

以嬰兒推車為例，假設母親與準備生產的女兒來商店，與店員展開對話交涉，三者間就有三種行為產生。此時，最重要的是不放過任何細微的行為。若是從母親的立場出

發，大致可能出現的行為是：進入店內先找尋嬰兒推車區，然後留意嬰兒推車的價格。

每個行為按照順序，依循時間軸記錄在基礎資料表上。

思考行為中可能發生的問題點，才是工作坊的目的。行為即是實態，詳細列舉，才能找到問題所在。

同樣的場景換到懷孕的女兒身時，她可能會握著手把、試試嬰兒推車的重量、或確定是否容易推動、有無可收納東西的空間。站在店員的立場，可能是去倉庫取貨，或填寫單據等。

籌備部門無法熟知所有利害關係者的狀況，因而必須仰賴各部門熟悉各利害關係者的人員相互合作，依循時間軸填入行為。最有效率的方法是：將僅填入「利害關係者」與「場景」的基礎資料表分發給各部門，然後限時繳回。

收齊所有的基礎資料表後，籌備部門必須事前謄寫在索引卡上，即是第一章提到的，歸納了「人」、「方法」、「目的」的索引卡。從基礎資料表中找出優先的場景，然後做出以「方法」為空格的索引卡。

若是嬰兒車的例子，即可做出這樣的索引卡：「人」是年長的母親，「方法」是空格，「目的」是購買嬰兒推車。

186

圖44 工作坊的步驟❺ 基礎資料表的「行為時間流」設定

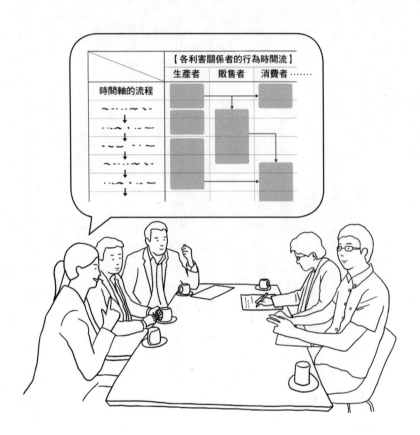

行為設計工作坊的進行方式

若是店員的立場，索引卡又變成：「人」是店員，「方法」是空格，「目的」是銷售嬰兒推車。

索引卡完成後，接下來就是選定工作坊的參加者、分組、決定日期。如果可以事先選定每組歸納意見的組長，當天的工作可以進展得更順利。

隨著索引卡，即能展開想像體驗。

工作坊的步驟 ❻ 將問題點與價值精簡【工作坊期間】

結束事前準備，終於進入工作坊。第一天，應有條不紊地讓參與者明白從步驟 ❶ 的「聽取感性價值」到步驟 ❷「目的設定」的所有資訊情報。我認為，值得花更多的時間在這個部分的解說上，畢竟，不清不楚的解說，不僅無法彼此共享工作坊的意義以及目前的處境，同時也可能導致工作坊遠離了原來的目的。

先讓大家理解為了解決什麼而共聚一堂，接著說明以步驟 ❸「利害關係者」、步驟 ❹「場景」、步驟 ❺「行為時間流」做成的基礎資料表，然後展開工作坊。

參加者中以三至五人為一小組，再平均分發索引卡。本來所有參加者都必須檢證所有的索引卡，但時間有限，因而依目標對象、上中下游等區分小組分工作業。

188

一邊檢證索引卡，一邊還要找出問題點與價值。

既然已有「利害關係者」、「場景」、「行為時間流」的資訊情報，即能想像在何處做著什麼事的人物，或是有何行為。工作坊的目的，就是從一連串的行為中找出問題點、破綻。換言之，即是找出「什麼狀況會阻礙這個人的流暢行為」。

以先前的嬰兒推車為例，那位年長的母親來到嬰兒推車展示區時，POP字體太小可能造成不易閱讀；橫式書寫或較長的英文商品名，不僅不易記得且難以說出口……這些看似微不足道的理由，就足以促使她選擇其他公司的嬰兒推車。

就女兒的觀點來看，她在意的也許是光有時尚的設計卻無置物的空間，或是發現在狹小的店內推車不易轉動。

就店員的觀點，也許在意的是推車不易從置放的紙箱中取出，或是不甚理解產品的賣點。

想像每個「問題點」，寫下來並彼此分享。前面所提到的「成為某個人」的想像體驗，在此時就可發揮作用。

若希望工作坊可以按部就班進行，不妨試試看限時思考。把思考索引卡的時間設為三分鐘，時間一到就必須立刻寫下，然後再換下一張索引卡。事實上，我在為企業進行

圖45　工作坊的步驟❻　將問題點與價值精簡

工作坊時，的確以三分鐘為限，讓參加者在時間內快速轉換「女高中生」、「大叔」、「母親」等不同的身分立場或目的。由於必須集中精神思考，短時間內反而能衍生種種的靈感與發想，因而匯集、精簡出令人滿意的創意。

在工作坊的分組方面，安排平常不易相互接觸的部門人員同組，會更具效果，不僅締造對話的機會，也有助於部門間相互了解。

使用索引卡不僅是為了找出「問題點」，也為了找到「價值」。反向操作，也可列舉出行為進行時，諸如「與他牌不同，更方便使用」、「帶有樂趣」、「讓人感覺舒服」等優勢。

大家齊聚一堂思考時，往往更容易發現彼此相互認同的「價值」，而這也是產品或服務重要的強項，當然也是開發時必須善加利用的條件。

透過步驟❻，一張索引卡可以找出眾多的問題點與價值，而後我們就要開始思考其造成的原因。

工作坊的步驟❼　尋找造成問題點的理由【工作坊期間】

在步驟❻發現問題點，往往不易立刻找到解決對策，因此必須先探尋造成問題點的理由。

每張索引卡搭配一張白報紙，找出問題點寫在便利貼上，然後貼在白報紙上，即能一覽無遺。接著，大家一同思考每個問題點，想想「為何會引發那樣的問題」。想到的理由，無論是「維修困難」、「無預算」、「太麻煩」等，都寫在便利貼上。其實每個理由都暗藏玄機。

例如：問到「為何感覺麻煩」時，又能往下探索到「操作步驟太多，因此覺得麻煩」的理由。於是即能導入「減少操作步驟」的提案，至於能否做到，則是技術上的問題了。因此，不斷追問理由，往往能導向解決對策。

圖46　工作坊的步驟❼　尋找造成問題點的理由

衍生問題A的理由？

再者，每個參加者探尋理由的方法都不盡相同。有時想不出任何理由，但聽聽別人的意見，彷彿開拓視野，刺激更多的想法。而不同專業領域的人員共組，相互分享嶄新觀點的過程，正是工作坊耐人尋味之處。

工作坊的步驟❽　尋找解決方案

【工作坊期間】

此階段可與步驟❼相隔數日，或是把此步驟留為當日的習題。期間，籌備部門可利用「Excel」將貼於白報紙上的便利貼（問題點、理由）整理歸檔，做成表格存檔，以利於之後運用。問題點與理由各式各樣，但有時其實內容雷

192

圖47　工作坊的步驟❽　尋找解決方案

同，僅是說法差異，同類型的則可以並列成群組。

若是相隔數日的工作坊，參加者可以一邊看著歸納整理過的問題點與理由，一邊思考解決方法，然後在便利貼上寫下自己的想法，與之前一樣貼於白報紙上。其中或許會碰到無解的問題，不過基本上仍以貼滿為主。

比起大家坐在一起絞盡腦汁思考，隨心所欲地自由走動，想到即寫下、貼上的方式更具效率，整體的氣氛也會更輕鬆自在，大家也較能針對他人的意見提出感想。

一邊思考一邊與他人磨合意見的過程，有助於步驟❾的選擇具體解決

圖48　工作坊的步驟❾　制定解決方案的優先順序

這是重要的解決辦法嗎？

是需要耗費時間的研究，所以放到第三類。

方案。

工作坊的步驟❾　制定解決方案的優先順序【工作坊期間】

在步驟❻我們發現了問題點，在步驟❼思考造成問題點的理由，來到步驟❽，再把想到的解決之策貼在白報紙上。進入步驟❾，我們則要開始取捨與選擇。

優先順序可劃分為四類，第一類是「立即著手進行的方案」；第二類是「不妨嘗試看看的方案」；第三類是「耗費時間，但值得研究做為參考的方案」；第四類是「這次必須捨棄的方案」。首先將自己

194

的解決方案便利貼分成以上四類，希望被採用的放入第一類，沒有絕對把握的放入第四類。分類後，再次思考自己的判斷是否正確。或者是依照小組，由各組針對解決方案進行討論，只要時間與場地允許，一張張檢討也無妨。判斷的基準在於，是否巧妙運用了步驟❶的「聽取感性價值」，以及是否延續、實踐步驟❷決定的目的。除此之外，若有其他應留意的準則，在進入步驟❾前，籌備部門應通知各參與者，以便工作坊順利進行。

有時第四類的也可能變成第一類，反之亦然。不妨採討論決議的方式，讓不同意者也能欣然接受，最終的目的是參加者都能接納選出的解決方案。

工作坊的步驟❿　圖解解決方案【工作坊期間】

想要一次解決這一連串的步驟，其實是不可能的，我認為至少必須召開三次工作坊。步驟❽、❾尤其耗費時間。而且結束後最好隔個數日，由工作坊期間的負責人將結果重新歸納至「Excel」。

接下來在步驟❿，我們要圖解次序較優先的解決方案。說是圖解，其實一點也不困難，只要隨手描繪的程度即可。因為比起口頭的描述，手繪的視覺呈現更能正確傳遞訊息。這也是「文字資訊圖示化」的過程，讓參與者得以共享想像的畫面。

圖49 工作坊的步驟❿ 圖解解決方案

> 既然是這樣的創意構想，那麼就會衍生這樣的造形。

而且透過圖示，能讓大家再度衍生嶄新的創意想法。隨著手繪與修改，對於產品或服務，參與者擁有了共通的印象，也讓解決方案更加具象化，同時保有既有的感性價值或獨特的目的性。而且，最重要的是，這是各部門的參與者都同意的結果。圓桌式的商品開發，不至於造成計畫往後延宕的原因就在此。

工作坊的步驟⓫ 將解決方案結合與簡約化【工作坊期間】

在此階段，將步驟❿所描繪的圖解統合、總結為一張圖表。

在步驟❾雖已決定解決方案的優

196

圖50　工作坊的步驟⑪　將解決方案結合與簡約

先順序，但此階段須透過再次檢討，重新思考是否值得優先處理。因為基於言語或概念設定的優先順序，在視覺化後經常出現矛盾或實踐的門檻太高、與其他的創意想法重疊等情況。

列為第一優先的方案，絕不能出現以上的狀況。同時，與其採用兼具各式條件的設計，還不如選出具備「真正需要」條件的設計，因為「真正需要」才是最強力的訴求。在此階段必須再度確認主要的概念與目的，透過精準正確的篩選，留下最值得的條件。

滿足使用者所有期待的商品，往往無法獲得消費者的青睞，反倒是機

能簡約化的產品得以暢銷。這是因為賣方進一步透過商品改變使用者生活形態的提案，衍生出吸引消費者的魅力。因此，與其著重在個別需求，更應該把焦點放在產品是否承載著統一協調的哲學。

工作坊的步驟⓬　概念營造與發表【工作坊期間】

來到此階段，繁多的手繪圖必須精簡為單一的視覺化圖示，然後整理以備發表，即是步驟⓬的目的。

首先，必須確立該產品或服務所訴求的最大目的。然後以清楚易懂的主要關鍵字與輔助關鍵字說明概念，讓統一化的視覺圖像得以透過詞彙更為強化。

此步驟也等於是再定義從步驟❶的「感性價值」中，衍生出的訴求關鍵。透過投影片，由每組人員編輯圖像或文章進行簡報。

簡報時全員到齊，由各組代表說明主要關鍵字與輔助關鍵字、感性價值的重點、問題點與解決方案、設計想法、視覺印象。而且其結果必須是所有參與者所認同的。簡報的目的不在於展示未知的內容，而是為了讓全體參與者重新回頭檢視、確認工作坊截至目前為止完成的步驟，以及之後推展的開發計畫。

圖51　工作坊的步驟⓬　概念營造與發表

我們A組把重點放在日本人獨特的習慣上。

簡報結束後，參與者彼此共享同樣的想法，對於開發的產品或服務也有了一致的見解與解決方案。

如此可避免後續工作出現分歧，以提升開發的速度。「行為設計」工作坊，不僅是為了激發創意想法，也是基於相互理解而得以順利開發的過程。

工作坊的步驟⓭　進入視覺傳達設計

【工作坊以後】

連同步驟⓬獲得的成果，由設計師進行之後的視覺傳達設計（visual design）。

從步驟❶到步驟⓬的作業都屬於「廣義設計」中的「初步設計」（predesign）。而之後的造形過程則屬於「狹義的設

計」，又稱為視覺化設計作業（visual design work）。

經過工作坊的訓練，參與者將會明白無論「初步設計」或「狹義的設計」，都是不可或缺的一體兩面。

有了前面十二個步驟周密的「初步設計」過程，來到此一階段開始進行命名、商標、產品的材料或技術性的預測、產品設計、加工作業、製造成本、流通形式、商品包裝等。此外，產品或服務唯有在確立何處銷售、賣給誰、銷售價格等目的與概念之後，才算是確實意識到消費市場，並進入具體的視覺化設計作業。換言之，若無工作坊的「初步設計」，就不可能做到精準的視覺化設計或造形。

若設計師也參與工作坊，那麼他應該會熟知該考慮的設計重點，不能掉以輕心的關鍵又是什麼。如拼圖般篩選種種條件，設計完成一項產品，正是身為創造者的設計師的工作。也就是說，如何將所有參與工作坊的人的創意凝聚為一個形體，則是專家的工作了。

每回接到委託的設計工作時，我總會提議舉辦工作坊。設計工作的過程中不僅需要公司內部的必要資訊情報，公司內部若能同時取得溝通協調，才是最理想的開發方式。

縱使委託的企業本身已設有設計部門，透過工作坊往往也能消弭歧見，完成過去未能達

圖52　工作坊的步驟⓭　進入視覺傳達設計

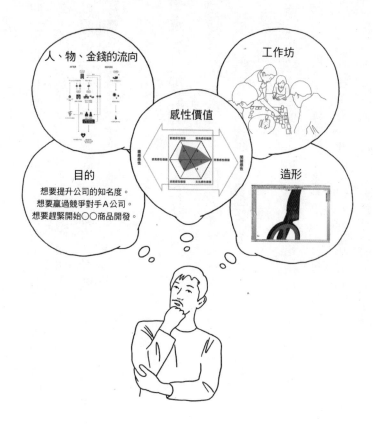

到的成果。

閱讀到此，想必大家已理解在未考慮製造者的背景或利害關係者的行為之下，即進入設計工作是多麼輕率的事。無視於利害關係者的產品或服務，最終難以獲得青睞與肯定。我認為意識到「行為設計」，並藉由 S.S.FB 方法於工作坊善用初步設計，才能建構不至於讓計畫往後延宕的企業結構。

■ 引進「外部觀點」的工作坊

「行為設計」所展開的工作坊，流程大致是「設定目的→選出課題→參加者齊聚討論→歸納結論」。公司內部的人員即可著手一連串的作業過程，然而若想提升周密度，不妨引進「外部的觀點」。

由公司內部籌畫的工作坊，優點在於精通自家的產品或服務。不過熟悉的結果，往往在設定目的或選出課題時，容易陷入「自以為是」或因為「理所當然而未能察覺部分細節」，反而招致阻礙。此時來自「外部的觀點」，也就是顧問公司或像我們這樣的創意者的觀點，可以幫助找到過去未發現的切入點，讓公司內部的思考產生化學反應。

此外，也因為是外部人員，反而能把工作坊帶入內部人員難以深入的境地。

過去，某企業欲展開改革企畫案時，由於擁有改變現狀權力的經營者遲遲不願點頭答應，導致計畫擱淺。然而，我們外部的創意者涉入之後，與企業主管提議「企畫案具備這樣的課題」、「具有改革檢討的價值」，並展開檢證的工作坊，終於獲得主管的認同，成功地推動改革。當內部發生對立時，外部的觀點往往可以發揮緩衝作用，讓問題回歸到本質上。

同時，外部的介入也能協助處理工作坊的種種準備、人員調度、工作坊之後的資料整理等，耗費時間與精力的文書工作。

如果委外，關於前述的【事前準備】步驟❶～❸，公司內部負責人、主管與外部人員應多次討論協商。依據過去的經驗，諸如「聽取課題」、「切入主題的提案」、「建議人選」，基本上都需要反覆地討論。而進入【工作坊期間】的步驟❻～⓬，我們會在各組內放入一名外部人員，以避免討論離題；這些都是為了讓參與者的提案能適切地反映在設計上。

就過去的經驗看來，引進「外部觀點」，較易激發劃時代的產品或服務，是非常具有效果的方法。

後記

除了從事產品設計師的工作，我也在大學教授設計，有時也受邀演講。

因而經常聽到這樣的意見：「關於設計，從未聽過這麼清楚易懂的解釋說明」、「以為設計是艱深的學問，沒想到竟如此貼近我們的生活」。原來許多人以為設計是專家的工作，與自己無關，也根本不可能相關。所以當我告訴他們並非如此時，大家才會感到震驚而留下深刻的印象。

企業的開發設計畫也是一樣。

本書所闡述的「行為設計」，絕非僅只是設計師參與的工作，是舉凡與產品或服務相關的人員皆能參與思考、發想，進而發掘嶄新形式的方法。但每回與企業負責人員洽談時，對方無不對此方法表示懷疑，於是我又得反覆地說明原委。

人們總以為設計很神祕，事實上並不然，只要發揮想像力與善用方法，任何人都可以參與如此具豐富創造力的活動。

期望本書能解開大家對設計的誤解，所以我嘗試以「行為設計」的立場解釋說明。

同時也為了讓與商品開發或地方振興相關的各專業領域人員，更具感情地發想，我盡可能有系統地轉述企業或演講的所聽所言，並依據實際的順序步驟重現現場實況。

對產品或服務來說，得以方便且歷久彌新地使用，才是最幸福的事。然而，長久以來日本的製造業都以技術為優先。嶄新技術的運用，才是產品設計的首要考量。

過去，我也曾服務企業品牌，負責設計的工作。當時製造業崇尚技術，大量生產、大量消費被視為理所當然，製造出的產品隨著時間不斷淘汰、丟棄，讓我倍感空虛。

也許是那樣的反作用力，讓我開始追求「該如何讓產品耐用與愛用」、「決定產品造形的，應該是包含使用者在內的環境」。這次介紹的「行為設計」，即是我深入製造耐用且愛用的產品，所獲得的心得。

期待以長遠的視野重新檢視事物的循環，開始「打造一個永續的社會」。對於思考永續、並期許對社會有所貢獻的企業，希望我所提供的「行為設計」方法，能有所助益。

最後，我要感謝協助本書出版的 CCC media house 的吉野江里小姐；從企畫階段，即不斷支援的 Appleseed Agency 的栂井理惠小姐；以及書籍的執筆者，丘村奈央子。